風景畫 的訣竅

風景繪畫面臨的問題與對策

特魯迪・弗蘭德 著 ◆ 高紅 譯 ◆ 蕭博文、林志瑜 校審

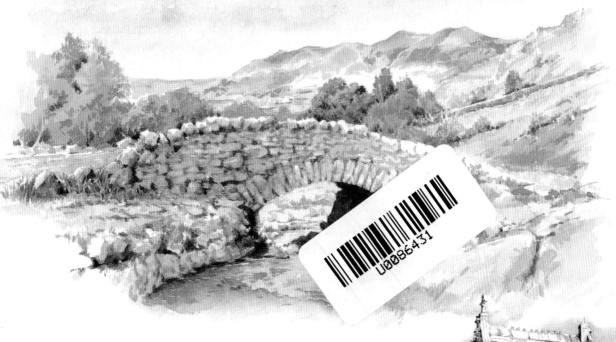

DRAWING and PAINTING LANDSCAPES PROBLEMS and SOLUTIONS

新一代圖書有限公司

國家圖書館出版品預行編目資料

風景畫的訣竅：風景繪畫面臨的問題與對策 / 特魯迪.弗
 蘭德(Frudy Friend)著；高紅譯. -- 初版. -- 新北市：新
 一代圖書, 2016.10
 面；　公分
 譯自：Drawing and painting landscapes problems and
 solutions
 ISBN 978-986-6142-76-5(平裝)

 1.風景畫 2.繪畫技法

 947.32 105016343

風景畫的訣竅
DRAWING and PAINTING LANDSCAPES PROBLEMS and SOLUTIONS

作　　　者：特魯迪‧弗蘭德（Frudy Friend）

譯　　　者：高紅

校　　　審：蕭博文、林志瑜

發　行　人：顏士傑

編輯顧問：林行健

資深顧問：陳寬祐

資深顧問：朱炳樹

出　版　者：新一代圖書有限公司

　　　　　　新北市中和區中正路908號B1

　　　　　　電話：(02)2226-3121

　　　　　　傳真：(02)2226-3123

經　銷　商：北星文化事業有限公司

　　　　　　新北市永和區中正路456號B1

　　　　　　電話：(02)2922-9000

　　　　　　傳真：(02)2922-9041

印　　　刷：五洲彩色製版印刷股份有限公司

郵政劃撥：50078231新一代圖書有限公司

定價：360元

ISBN：978-986-6142-76-5

2016年10月初版一刷

前言

本書將幫助你：

喜愛自己的藝術作品，

讓自己的藝術作品栩栩如生，

並以藝術家的視野從色彩、質

感、線條和形狀觀察世界。

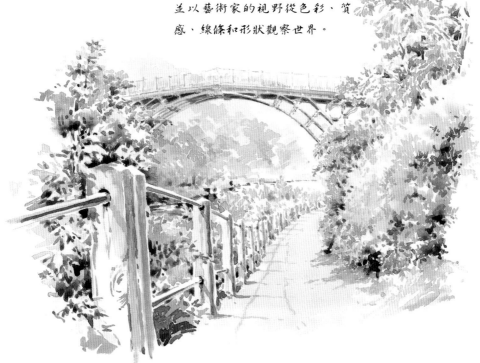

從熱愛藝術到鮮活地表現藝術，可以被認為是我們生活的全部投入，就像由一根看不見的絲線織成的網。而生活的關鍵在於我們想要藝術充當一個怎樣的角色，想讓它在哪裡開花、結果。

在我們的藝術作品中，根據我們選擇的不同組合方式，顏色、質感、線條和形狀這幾種元素既可以協同表現整體的效果，也能夠單獨發揮各自的作用。然而"藝術家的眼光"卻是需要培養和提高的，它在整個過程中是不可或缺的組成部分。在這本書中，我一直努力地反復強調藝術家在各個階段所要經歷和體驗的過程，並將不同主題給我帶來的激動和鼓舞分享給讀者。

色彩

在考慮所使用的顏色時，是選擇整個色系，還是只用有限的組合，需要參考色調，因為色調也是很重要的。在本書的第 38 頁，你會看到一幅畫是如何只用兩種顏色繪製完成的，其要訣就在於色調的利用，我

在第 41 頁還介紹了一個有限的顏色組合，這個組合對於表現基調和氛圍非常有用。

質感

在進行風景畫的藝術創作中，如果想達到令人信服的水準，需要對繪畫對象表面質感的種類與趣味進行觀察和鑑別，這樣做非常重要，如像樹皮、石頭牆、植物葉和水的表面效果，如果使用相同的方法對它們進行處理，就會失去其本身的表現力。要想獲得不同的質感效果，可以使用以下幾種方法：吸洗顏料（第 21 頁）、乾筆畫法（第 23 頁）和排斥法（第 24 頁）等。而且在創造質感和紋理時，繪畫載體的選擇往往是最重要的。

線條

用線條繪圖在寫生中是一種非常有用的基本技法，我們可以使用"游走的線條"去捕捉移動中物體的印象，也可以在鉛筆速寫、墨水與顏色塗層習作中將線條與色

調相互結合，或者在水性色鉛筆畫中將線條與顏色塗層並用。你可以選擇先進行線描，然後在上面覆蓋色調塗層（第93頁），或者先塗顏色，再透過線描將畫面整合（第106頁），也可以兩者同時進行（第107頁）。

形狀

繪製輪廓線可以幫助我們找出形狀，從而在平面上創造出景物的立體感，這些線條可能只是初步的輪廓，但很重要。我們在開始的時候將它們輕輕地畫出來作為嚮導，在作品最後完成的時候這些線條就被吸收到畫面的色調中了，它們本身也可以構成一種個人風格來體現作品的魅力。

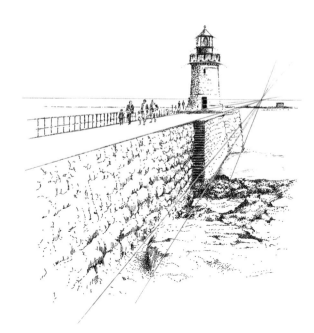

主題

本書中的每個主題都從基本的鉛筆點、線開始講解，引申出後面各頁中的一系列內容，最後對一種或多種繪畫工具的使用方法進行示範，在示範的過程中，你將有機會加深對這些工具的認識，在各個主題章節中你會看到：不同的繪畫工具和材料具有多種多樣的使用方式和不一樣的表現風格，採用的技法和使用的題材也是豐富多變的。這會讓你打開眼界，認識到自己可以自由運用的可能性有多大。

遊戲與練習

在孩童時期，我們都會從遊戲中學習，而藝術也完全可以作為一種遊戲讓我們在學習的過程中繼續享受其中的樂趣。因此本書在每個主題的介紹中都包括了一些相關的毛筆或鉛筆練習，這些練習可以被視為有趣的熱身活動，為開始後面嚴肅的創作做準備。

我使用了"嚴肅"這個詞，因為我認為訓練是一個

重要的因素，尤其是在基礎學習的初期階段，它能夠確保為藝術作品的完成打下一個堅實的基礎。當然在創作過程中，樂趣以及方法和應用的靈活性也是一個重要因素，並且我們渴望遇到"意外之喜"，注意尋找意外機會，它們能夠讓人發現新的技巧，產生新的想法，這些新的技法和創意所呈現出的無限可能性，配合你的觀察能力會令你永遠不會感到厭倦。

訓練帶來自由

在經歷過繪圖、觀察和塗色方法的基本訓練之後，你就能夠享受到進行具有個人風格創作的自由，無論是細緻和嚴密的掌控，還是輕鬆、寫意的畫風，因為這時候你完全確定你想要追求的是一種甚麼樣的效果，並且已經具備了充分的自信去做到它。

Contents 目錄

繪畫材料

鉛筆

石墨鉛筆

這種筆適用於繪圖，筆芯較軟，等級從 B 開始劃分，9B 是最軟的。

水溶性鉛筆

這種筆用來進行寫生和繪製細緻的線描畫非常理想，它也可以與水彩顏料混合，創作出混合顏料的作品。

炭精筆

這種筆的筆芯是由天然木炭顆粒和細黏土混合製成，外面裹上圓形雪松木筆桿。顏色級別分為淺色、中間色和深色，用它可以有效地表現出各種色調。但是因為木炭是粉狀的，在使用時要多加小心，完成的作品需要進行定影以防止弄污畫面。

石墨條

這種工具的繪圖效果和鉛筆類似，是由硬石墨製成，有時候帶有紙或薄塑料的外包裝，使用時將外包裝剝離即可。短粗的石墨塊沒有外包裝，這意味著它的尖端和側面都可以使用。

壓縮炭條（炭精條）

這種工具的材質為光滑的天然木炭，外形被做成圓柱形的短粗條狀，方便手持，可以與更加精細、形狀不規則的天然木炭條交替使用。

藝術家級鉛筆和 Studio 彩色鉛筆

藝術家類別的鉛筆直徑比 Studio 鉛筆大，彩色筆條有些許蠟感，這個特點適合用來混合或疊加顏色。Studio 鉛筆分為很多等級，用來繪製精細作品比較理想，因為它們的筆身較細，外層的六角形筆管非常有助於進行精細的繪圖操作，筆芯的配方設計使其在使用時不易粉碎，質量可靠。

水性色鉛筆

水性色鉛筆在乾紙上繪製乾筆畫時能夠產生柔和的效果，而在乾筆圖案上塗抹少許清水時，圖像就會迅速變成一幅彩色圖畫，等顏色乾透以後，又可以繼續在表面進行線描，這種繪圖與著色的結合是一種很誘人的繪畫過程。

AQUAtone 水性色鉛筆

這種筆的使用與水性色鉛筆的使用方法是一樣的，但又多了一種優勢，就是沒有外罩的筆桿。也就是說，它們可以按照需要的長度折斷，縱向使用，畫出寬幅的顏色區域。

專業水筆（針管筆）

這種筆備有一系列尺寸不同的筆尖，可以繪製出從很細到非常粗的各種線條，根據作畫紙張表面的粗糙程度，這種筆可以畫出實線、虛線和具有紋理的線條。它們可以單獨使用，也可以與另外一種畫材結合使用，這種畫材通常是水彩顏料。

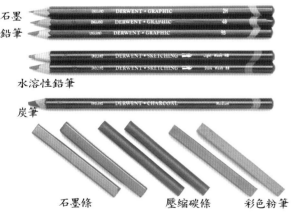

石墨鉛筆

水溶性鉛筆

炭筆

石墨條　　　壓縮碳條　　　彩色粉筆

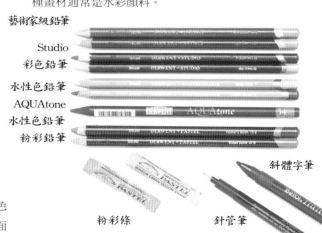

藝術家級鉛筆

Studio 彩色鉛筆

水性色鉛筆

AQUAtone 水性色鉛筆

粉彩鉛筆

斜體字筆

粉彩條　　　　針管筆

粉彩條

這種筆單獨使用時的效果比較突出，特別是在淡色或彩色的畫紙表面上使用時。軟質粉彩條也可以用側面上色，性能很好，能夠覆蓋寬大的區域，再用削尖的鉛筆添加細節。

水彩

顏料

　　水彩顏料都是包裝在錫管或小托盤中出售的，你同樣可以使用水性色鉛筆，將水與從筆芯刮下的粉末混合成顏料（見第 98 頁的內容）。

　　比起購買各種預先調製好的顏料，不如準備一個盒子或罐子用來容納顏料管或盤，選好單個的顏色來製作你所需要的色彩系列。開始作畫時使用單色或少量顏色比較好，所以沒必要將顏色罐馬上填滿。這意味著你可以在經濟條件允許的時候，再買藝術家檔次的顏料。水

彩顏料盒的尺寸通常有口袋大小，有時候還配有一支必不可少的毛筆和一個水罐，對於現場作畫很實用。

毛筆

　　在和顏料一起使用時，最好配備一兩支優質的黑貂毫筆，而不需要太多可有可無的筆類。我完成一整幅畫常常只用一支毛筆，只要它的特點能夠體現我的個人風格，具有很好的吸水能力和柔韌性（筆毫在塗色之後可以恢復原狀的彈性）以及夠細的筆尖就可以了。

　　初學時需要準備的一套筆的尺寸應該包括 3 號、6 號和 8 號圓頭毛筆。我偶爾也使用一支平頭底紋筆用來乾刷表面塗層（見第 23 頁）和水彩塗層的疊加（見第 83 頁）。

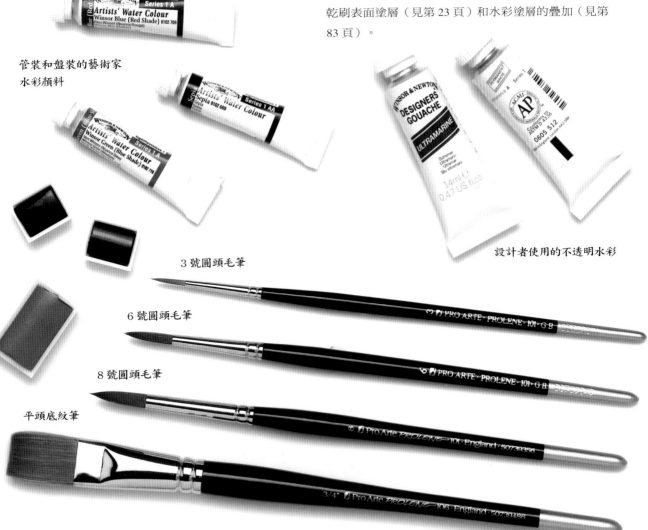

管裝和盤裝的藝術家
水彩顏料

設計者使用的不透明水彩

3 號圓頭毛筆

6 號圓頭毛筆

8 號圓頭毛筆

平頭底紋筆

其他配備

水罐

為了維持毛筆的筆鋒不變形，可以使用水罐將筆懸置在水罐邊緣，筆尖向下。下面的滴水盤承接筆鋒的滴水，保持筆尖的形狀。滴水盤不接水時可以作為罐蓋使用。

調色板

我總是使用陶瓷調色板，因為它們清洗起來比較容易，不留污漬。這樣在使用一種新顏色或進行顏色配置的時候，可以保持它們的純淨，不受盤中殘留的以前用過的顏色的影響。

削筆刀

削鉛筆時，我喜歡使用 Stanley 刀而不是工藝刀或鉛筆刀。金屬刀又比塑料刀好用，因為在削木屑和刮鉛芯將筆尖弄細的時候，金屬刀的重量有助於操作。

橡皮擦

軟橡皮擦可以捏成各種形狀，用它來清理軟質的蠟筆和炭筆痕跡特別管用。為了去除鉛筆痕跡或清理畫紙的表面，還有很多其他的橡皮擦，包括塑料的，這些都可以從美術用品或辦公用品供貨商處買到。

我通常盡可能少地使用橡皮擦，只在圖像構成的進程中做修改。開始繪圖時下筆很輕，逐漸用力來強化色調的飽和度。我感覺很多特別有趣的畫作是在藝術家們一邊觀察構成畫面的底層，一邊思考如何發展作品情節的過程中產生出來的。

寫生須知

現場寫生的時候盡可能給自己創造舒適的條件，將所有材料準備好放在手邊。如果你覺得在膝蓋上放置的水彩畫板或畫墊使用起來太笨拙，那麼選擇一個輕便的"寫生"畫架會很有幫助，上面可以掛一個塑料水瓶。帶有靠背的輕型折疊座椅會比凳子更方便，一個野外工具箱或顏料盒（包括毛筆），加上紙巾或卷紙就組成了一套完整的水彩繪畫裝備。

在戶外作畫時，氣候條件會影響到你的工作，所以你需要考慮如何應付。天冷的時候需要穿足保暖的衣服，天熱的時候要戴上太陽帽做好防護。

隨著時間的推移，你需要考慮投影的變化，這時候通過攝影（使用數碼相機或一次成像相機），或在寫生本上繪制草圖來記錄投影的位置變化和強化構圖的效果，會對你起到很大的幫助作用。

毛筆罐

陶瓷調色板

軟橡皮擦

畫紙

繪圖紙

標準的辦公用影印紙對於寫生和繪圖的初步設計是最理想的，你也可以在這種廉價的紙上進行線描技法實踐，但要記住一些薄紙要成疊地使用，否則的話很容易無意中將墊紙的木板或桌面上的紋理畫出來。

如果要想繪製保存時間較長久的素描畫，有一系列的質量不錯的厚紙可供使用，它們的厚度各不相同。將紙張與繪圖工具經過不同組合進行實驗是個不錯的思路，在實驗過程中可以發現哪種組合方式最適合你的個人風格和需要。

水彩畫紙

HP（熱壓）水彩畫用紙適合進行素描繪畫。你可以在這種紙上將鉛筆素描和水彩著色結合，而不會產生在較輕的劣質畫紙上有時出現的起皺現象。

Bockingford 是一種經濟的水彩畫用紙，具有容易上色的表面，是一種既適合進行練習實踐也可以創作完整作品的理想畫紙，這個品牌可供選用的還有一系列的淡色紙品，包括藍色、蛋殼色、奶油色和燕麥色，這些系列都配備了超粗紋的品種。Bockingford 畫紙可以滿足你在初學繪畫時的所有需要。

在本書中有相當數量的插圖，繪製這些插圖我使用的是 Saunders Waterford NOT(冷壓) 水彩紙。這種紙也具有我所喜歡的工作表面。在需要粗糙表面的繪畫中，Saunders Waterford 粗紋畫紙是理想的繪畫用紙。

其他畫紙和寫生本

以上所述的各種紙品適用於很多繪畫工具和材料，包括水彩顏料、鋼筆和墨水、鉛筆、不透明水彩、壓克力、炭筆和粉彩。當使用後者時，較重的粗紋畫紙配合水彩的底色塗層可以構成很好的表面。粉彩對 Somerset Velvet 系列（見第 14 頁）的畫紙也有很好的繪圖效果，並且可以在木板和砂紙上使用。

在第 95 頁上你可以看到一個淡色的畫紙表面（這種畫紙在 Somerset Velvet 系列中也有提供）是如何為塗置顏料的乾畫法提供一個理想基底的，諸如不透明水彩和壓克力顏料。

很多畫紙都是以寫生本的形式銷售的，我發現那種螺旋裝訂的版本特別適用於寫生，它們具有各種不同的尺寸和格式，你可以去商店轉轉，選擇一種最適合你的。

準備寫生畫紙

如果在較薄的水彩畫紙上作畫，最好將紙鋪在一個畫板上，以避免塗置顏色的地方出現褶皺。紙的尺寸應該比畫板小，四周留出足夠的空白黏貼膠帶，膠帶的黏貼要均勻。

1. 按一定長度剪下 4 條膠帶，大約比紙的邊緣長出 5 公分。然後將紙浸泡在一個裝有水的托盤（或浴盆）中，讓水沒過紙張。放置一些時間後將其取出，將水瀝淨。把紙輕放在木板上，確保邊緣與木板平行，空白處要整齊。使用海綿從紙上輕輕滑過，擠出氣泡，吸掉多餘的水分。

2. 把幾條膠帶弄潮濕，將紙的所有邊緣與木板黏牢。黏貼時，覆蓋紙的邊緣約 1-2 公分，並且在各個角上留出大約 2-5 公分的餘量。

3. 使用帶褶皺的衛生紙沿著邊緣輕輕擦拭，直到將其弄平並且整個紙張表面的水分達到均勻。在室溫下將畫板平放、晾乾，因為如果將畫板傾斜擱置，會造成水分在底部聚集，使紙膠失去黏性。

硬筆繪圖技法

基本線形的畫法

藝術家們可以選擇的鉛筆種類紛繁，在這裡不可能一一介紹。我只是從中挑出幾種，示範它們所畫線形的特點，告訴你們如何嘗試使用這些對你們來說可能是全新的用具。

比起在開始時只畫出抽象的行筆痕跡，我更喜歡直接想像出這些點跡和線形使用的具體環境。我在一張光滑的白紙上畫出這些標記，而在另一種表面上使用同樣的動作和著筆力度再畫出它們，模樣幾乎肯定是不一樣的。所以我們需要實驗，看看實際上會產生甚麼效果。

石墨鉛筆

2H 鉛筆是硬芯，繪製輕鬆的線條比較理想

2B 鉛筆用於一般性的繪圖，你可以用它來豐富色調

9B 鉛筆的筆芯較軟，適用於塗厚色塊

彩色鉛筆

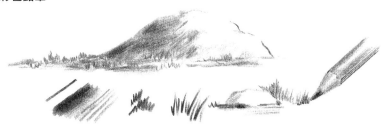

藝術家等級的鉛筆筆芯粗，適合用來進行寫意的藝術處理

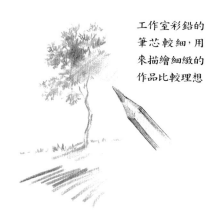

工作室彩鉛的筆芯較細，用來描繪細緻的作品比較理想

石墨條

石墨軟條可以用來創造出濃郁的深色調，但是容易弄污畫面，所以開始使用時需要噴膠

中軟度的石墨條畫出的顏色沒有軟條深，但是使用起來更加容易

使用硬石墨條繪圖時需要不斷扭動筆尖，這種工具在描繪遠距離的蘆筆和草叢時很有用，能夠創造出清晰乾淨的效果

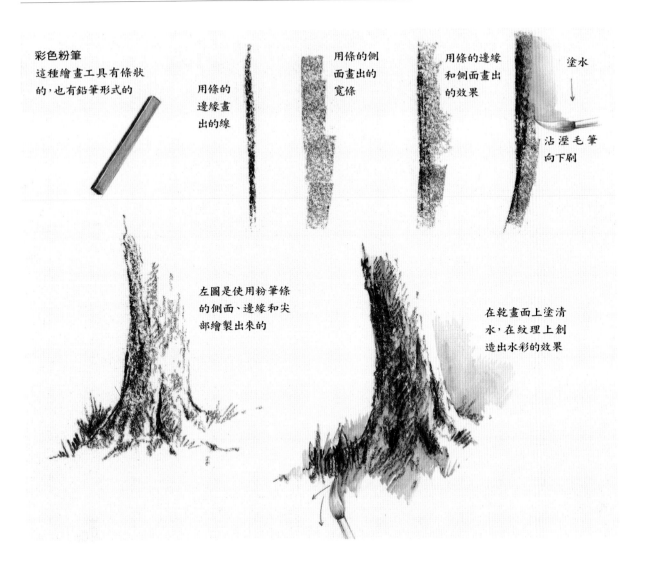

彩色粉筆
這種繪畫工具有條狀的，也有鉛筆形式的

用條的邊緣畫出的線

用條的側面畫出的寬條

用條的邊緣和側面畫出的效果

塗水

沾溼毛筆向下刷

左圖是使用粉筆條的側面、邊緣和尖部繪製出來的

在乾畫面上塗清水，在紋理上創造出水彩的效果

軟炭精筆
這種筆對於塗水的反應非常明顯，我們在一個潮濕的表面上用它來做繪圖實驗，會產生深沉的暗色。

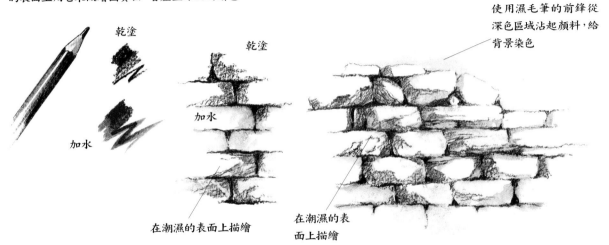

乾塗

乾塗

加水

加水

使用濕毛筆的前鋒從深色區域沾起顏料，給背景染色

在潮濕的表面上描繪

在潮濕的表面上描繪

粉彩筆

粉彩筆類的可選品種非常多。在本頁中我專門介紹質地較軟的色粉條和色粉筆。

適用於粉彩筆的底面

粉彩筆適於那種有一些紋路的表面，在彩色或淡色畫底上使用最有效果，粉彩筆畫紙的一面比另一面更光滑，有各種顏色的品類可供挑選。粉彩筆使用的畫板具有更顯著的肌理，按照通常的做法，在各種載體上多做嘗試，找出適合你自己的那一種。

使用粉彩筆條創造對比效果

在黑色底面上使用粉彩筆塗置淡色時，你能看到強烈的對比效果，透過輕輕描畫的粉彩筆線條顯露出來的底層肌理不免令人興奮。

使用粉彩筆條的側面橫向拖動畫出的寬線條

用粉彩筆條禿頭的邊緣畫出的細線

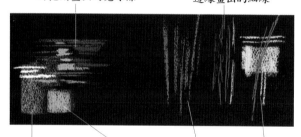

使用側面向下移動形成紋理面

增加著筆力度畫出厚層的顏色

使用側面上下移動

不同筆畫線形的重疊

使用粉彩筆條畫磚

使用粉彩筆條的側面畫出單塊磚頭的形狀，以此為基礎添加其他顏色和線條。

使用色粉筆條的側面在水平方向移動

有限的色彩

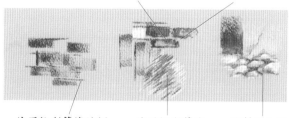

使用粉彩筆條的側面一筆一筆向下畫

使用粉彩筆條鈍頭的邊緣畫出的圖案

繪製鵝卵石輪廓時使用的彎曲線形

粉彩筆條

我們在使用色粉筆條時，可以用它的側面畫出寬幅的筆畫，還可以用鈍頭的邊緣在比較細緻的區域繪製清晰的線條。

粉彩鉛筆

粉彩鉛筆可以作為一種繪畫工具獨立使用，也能與粉彩筆條結合使用。粉彩鉛筆還特別適用於繪製單色作品，因為它是水溶性的，所以既能單獨使用，也可以作為混合技法的一部分發揮它的功能。

粉彩鉛筆

用短而彎曲的線塗置出一系列不同層次的綠色，讓黑暗底色將圖像烘托出來

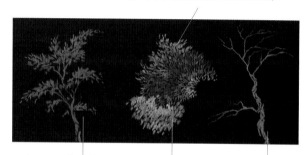

使用一種顏色畫出淡色輪廓，塗繪時只用定向線條

用定向線條塗置一層不同的淺色作為背景

繪圖的過程中扭轉鉛筆，表現出圖像有趣的結構

使用粉彩鉛筆著色

在使用粉彩鉛筆繪圖時扭動筆身，就可以輕易地畫出線條和色塊。

不規則地用筆創造出有紋理的樹皮效果

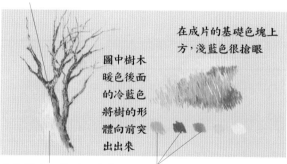

在成片的基礎色塊上方，淺藍色很搶眼

圖中樹木暖色後面的冷藍色將樹的形體向前突出出來

底色構成了整體印象中不可缺少的組成部分

三種基礎顏色創造出了主要色塊，在它的上面可以添加其他顏色

水筆和墨水

筆的種類很多，從筆尖精細的繪圖筆到各種檔次的斜體字筆，選擇範圍很寬。盡可能多地使用不同筆型進行實驗，可以嘗試不褪色的墨水和水溶性墨水，並且在練習中不斷變換繪畫效果，這樣做能夠訓練出掌握多種著色技巧的能力。

行筆與線形

使用鉛筆或毛筆在紙上移動時，我們會改變下筆的力度，創造線條與色調的變化和趣味，使用水筆也能做到這一點，如同鉛筆和顏料用於不同表面時所產生不同效果一樣，水筆也可以。

畫水的作品
一支自來水筆並不一定只能用於寫字

在有紋理的水彩畫紙上輕輕拖動筆尖，掃出線條。再使用同樣方法，塗水進行混合

植物葉的感覺

給可褪色的圓珠筆墨水塗水，增加圖像的濃郁效果

上下反覆運筆畫出的線形

小鉤狀線形

不規則地輕輕畫出的結構線條

圓石的輪廓

著力很輕地沿著圓石的形狀描畫曲線

繪製陰影(凹陷處)時，水筆輕觸畫紙表面，用筆簡潔地畫出暗部調子

斜體字筆

斜體字筆的鑿子形筆尖具有三種交替的用處。當平壓筆頭使用時，可以畫出密實而有紋理的帶狀（根據用筆的力度）；將筆頭扭轉時它會變細，這時候可以繪製一系列細線；而當筆鋒被扭轉成尖時，它又可以作為一支細尖水筆來繪圖。

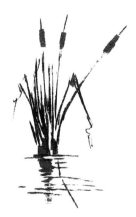

樹幹的紋理

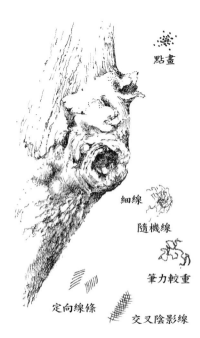

點畫

細線

隨機線

筆力較重

用力畫出的波形線

定向線條

交叉陰影線

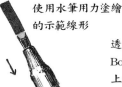

使用水筆用力塗繪的示範線形

透過減輕筆力在Bockingford畫紙上創造出的紋理

用鑿子形筆尖的側面沿著水平方向畫出"之"字形，表現水面上的倒影

使用鑿子形筆尖的側面畫出的短線

用短塊和短線描繪出來的圖像

使用筆尖的窄側畫出的長線

用鑿子形筆尖畫出的尾跡

使用與示範線形相同的動作繪製葉子的寬部

準確性練習

下面示範的是一個練習，我們對構圖設計了一套標記置入點，目的是想改善大家的觀察能力和繪畫技巧，即從哪裡著手，依循怎樣的順序並按照你想要的樣子，從一個畫面進展到另一個，直到將各個畫面組合並完成。這個操作程序可以應用於任何主題，並且能夠幫助你通過一系列的檢視點完成繪畫，這些檢視點雖然是為這幅畫建立的，但你也可以將這套程序用於你自己的畫作。

- 首先需要確立一條最突出的垂直線：我們沿著畫中一個突出形體的側面向下畫出這條垂直線，或者稱為輔助線，這條線的設立為整個畫面的構建奠定了基礎，在這裡的畫面中，這條最突出的垂直線從遠處塔樓側面陰影向下延伸。
- 這條線一旦確立之後，想像它像垂直線一樣一直通向塔樓牆地面下的水中，你可以利用它來幫助自己安排畫中其他組成部分的位置。
- 下一條輔助線是沿著一個重要的水平位置繪製的，在這幅畫中就是那條明顯的吃水線。
- 為了將水平線以下的圖形聯繫起來，將塔樓每側的輔助線向下伸展，越過水平線，尋找負圖形和間圖形。
- 負圖形就是我們看到的物體之間的圖形，我在兩根縱向桅桿和一條平底船的帆布之間標出了（右圖）一個負圖形（黃色區域），在兩根桅桿之間，你可以看到遠處的水域。
- 間圖形是指畫面上夾在物體某些部位與一條輔助線之間的圖形。在這裡圖中顯示的是綠色區域，它可以幫助表現物體相互之間的位置關係。

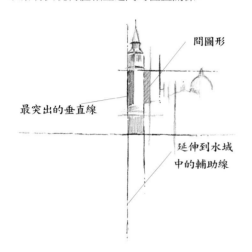

最突出的垂直線

間圖形

延伸到水域中的輔助線

結構線

通過這個觀察繪圖的方法，建立起一個由各種線條組成的結構線，在它的上面就可以構成畫面了。為了避免在結構線中迷失方向，最好將一些區域塗上色調，製作成純色圖形。在這裡的場景中，豎桿顯然就是選來用於這個目的的。還有幾個色塊用來表示遠方的建築物。這些都提供了畫中佈局的參考點。

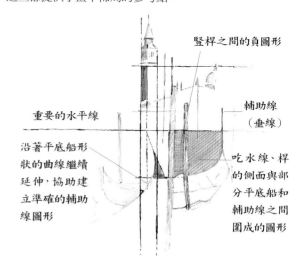

豎桿之間的負圖形

重要的水平線

輔助線（垂線）

沿著平底船形狀的曲線繼續延伸，協助建立準確的輔助線圖形

吃水線、桅的側面與部分平底船和輔助線之間圍成的圖形

加分點

為了增加樂趣，你可以在整個過程中為自己評分。在對頁上方的插圖中，我標出了"微小加分點"和"加分圖形"。微小加分點就是你認出了一個微小間圖形的地方並給以注釋，以便在結構線的線條之間建立關係。加分圖形是一個較大的、更加明顯的（有三條邊）圖形，通常有兩條邊來自一個物體，第三條邊是一條輔助線。

接觸點

接觸點可以是視覺上的，比如兩個物體儘管它們實際上是隔開一定距離的但從後面或前方看上去是交叉的。接觸點也可以是實際的，即物體之間實際上就是接觸著的，我在對頁上方的圖例中用大點來顯示出一些例子。

沿著這些接觸點之間的相關輔助線以及它們之間的其他一些線條看去，就能夠看出各個物體之間是如何通過垂直與水平的結構線形成的關係。你現在需要訓練你的眼睛，練習如何準確地畫出各種圖形，主要是正方形和長方形，並用曲線在某些點處橫跨這些圖形，透過這種方式，你就可以創造出自己的網格，建立起作品的構圖。

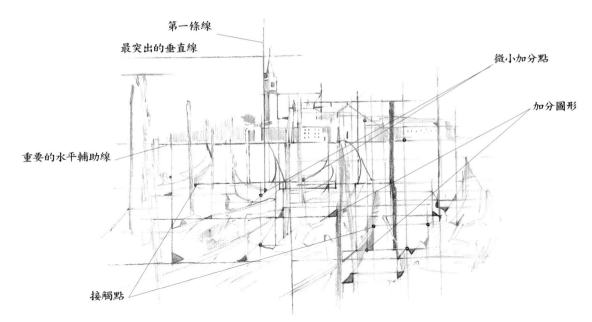

第一條線

最突出的垂直線

微小加分點

加分圖形

重要的水平輔助線

接觸點

解決透視問題

正確地使用輔助線應該能夠解決透視問題，如果繪製出的每個圖形和線條在基本的輔助線中與其他各個部分具有正確的關係，你只需要清除輔助線的結構線就算是完成了一幅合格的繪畫作品。

清除結構線

無論是作為準確性練習的一部分而建構的，還是為了在寫意的作品中建立起相互關聯的主要區域而快速置入的，輔助線顯然只屬於繪圖過程的初始部分，因為那時候你需要依賴它們準確地給畫中各個組成部分定位，如果輔助線畫得很輕，隨著繪畫的進展，它們可以用較

粗的線或色調覆蓋，最終就被吸收和消失在完成的作品中了。

另一方面，你也可以在佈局或影印紙上將輔助線畫得粗重、明顯，並且在繪畫的進程中對其進行反覆修改和調整，直到你對它們的位置感到滿意為止。然後，將你的畫釘在窗戶上，在它的上面覆蓋一張乾淨的白紙，在這張紙上描摹出畫中的主要且重要的區域，在描摹的過程中將輔助線忽略掉。最後，給這張新紙上描出的圖案添加線條和色調，將你的繪畫完成。

當你訓練了自己的眼睛並且學會了如何準確地表現間圖形，你的構圖中的透視關係自然也就準確了。

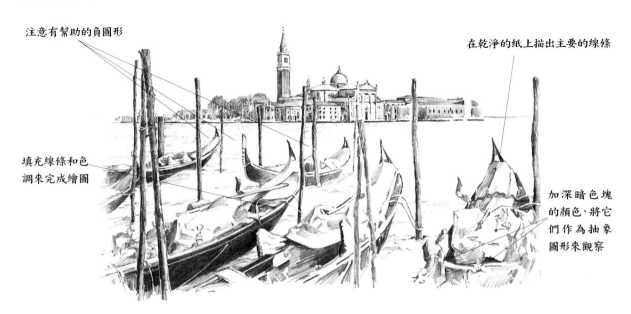

注意有幫助的負圖形

在乾淨的紙上描出主要的線條

填充線條和色調來完成繪圖

加深暗色塊的顏色，將它們作為抽象圖形來觀察

水彩技法

基本線形的畫法——毛筆筆形

在使用水彩顏料練習筆畫的時候，因為這些塗抹的標記在練習中非常重要，所以練習使用中性色彩或者單色是有幫助的，本章在示範線形的同時還演示了如何混合製作出有用的中性色彩。

茜紅

鉻綠

兩種顏色混合產生的中性色

在紙上著筆

向一側刷筆

加清水混合

擺放幾種形狀，在它們之間留出空白作為間隔

用負圖形表現陰影

用深沉的陰影色調填充白色區域

加深陰影區域的顏色

通過增加第三種顏色可以改變中性色

+ =

+

在混合色中增加一些原來的茜紅色，使色彩變得更暖

斷斷續續的線形

混合成有紋理的表面

毛筆旋轉形成的筆觸顯示出圓石和鵝卵石的形狀

將舊毛筆的濕筆鋒捏成鑿子形狀，塗抹出短的水平方向的磚形，構成牆的圖案

將稀釋的顏料層覆蓋

植物葉的樣子

在描繪不同地區的風景時，從鄉村、城鎮、農莊園林到都市花園和林蔭大道，我們都需要考慮如何繪製出植物葉子的樣子，包括成片的葉叢和單獨的枝葉。

這裡展示的是一系列的枝葉圖形的繪製筆法，結合了樹幹的結構和樹枝。練習時只用單色，這樣你將能夠專注於用筆的方向和色調的變化。

引入結構

向上推筆畫出的線形

向外、向下拖筆的線形

表現了下垂的葉子

將色調區域的邊緣向外推，形成有趣的輪廓

在狹長空白的兩側放置色塊

練習畫上下方向的較長線條

在經過吸洗的區域還潮濕的時候，加入更深的色調

在一些地方加水，使色調變淺

在較寬區域之間的空白窄條

從深色顏料開始

輕輕吸洗顏色，使色調變淺

在每個新的區域多加一點水

使用各種不同的筆法繪製成片的葉叢，上下運筆畫出較長的線形，表現出結構的效果

練習

提高繪畫和著色技巧的最好方法是讓學習變得有趣，創作一些你真正喜愛的小練習。

有時候一幅正處在繪製過程中的畫作出錯了，如果你能夠接受已經發生的狀況，你就可以將它當作遊戲來對待。這樣一種態度可以創造出一種新的表達自由。

我們也可以在一張乾淨的紙上進行練習筆法的遊戲。這個"遊戲時間"就是一個能讓我們擴展知識、提高理解力，並且增強自己對藝術創作的信心的機會。

從顏料珠展開圖像

在紙上放置一個摻了很多水的濃顏料珠

使用毛筆尖將顏料珠向上、向外推

創造出有趣的、不均衡的邊緣，形成一個成片的葉叢輪廓

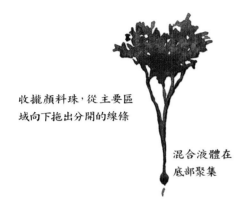

收攏顏料珠，從主要區域向下拖出分開的線條

混合液體在底部聚集

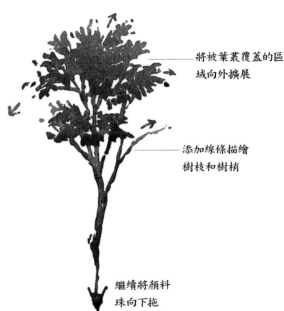

將被葉叢覆蓋的區域向外擴展

添加線條描繪樹枝和樹梢

繼續將顏料珠向下拖

在表面粗糙的水彩畫紙上可以控制住顏料珠，只要輕輕地引導它就行了

將畫板保持一個角度形成陡坡

使用毛筆尖推動顏料珠

顏料珠的側視圖——注意它突出的側影

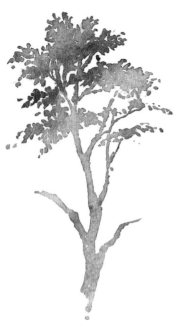

在圖像還沒乾的時候，一邊用褶皺的衛生紙輕輕吸拭，一邊柔和而不均勻地按壓表面。一些區域被吸乾(顏色變淺)，其他區域仍然潮濕並且色調較深

塗層

在下面介紹的塗層例子中，支撐畫紙的載體需要擺成足夠的角度，好讓液體顏料在每一筆水平線條的底邊聚積起來，以便用於下一筆的塗繪。為了避免積蓄的顏料減少，毛筆的筆鋒需要重復沾滿顏料，以確保顏料塗抹的均勻和整個平面塗層的完整。

切記要給顏料添加足夠的水來保證液體顏料的流動性。

鋪置塗層

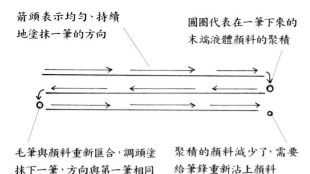

箭頭表示均勻、持續地塗抹一筆的方向

圓圈代表在一筆下來的末端液體顏料的聚積

毛筆與顏料重新匯合，調頭塗抹下一筆，方向與第一筆相同

聚積的顏料減少了，需要給筆鋒重新沾上顏料

平塗層

在實踐平面塗層的時候要記住將足夠的顏料與水混合才能製造出所需要的顏色濃度，因為顏色在變乾時，色度會比塗抹的時候顯得淺。另外一個明智的做法是，混合的顏料要準備得比你認為的需要用量多，這樣可以避免在上色途中顏料用完了。

塗抹色層是一個連續的過程，你不能在進行的過程中停下來或者回過頭重新塗抹任何區域，那樣做的話，就不會成為一個真正的平塗層了。

在最後塗抹的水平線條完成之後，將毛筆的筆鋒擠乾，沾起積蓄的殘餘顏料，沿著筆畫的底端輕輕鋪開，將多餘的水分吸乾淨。

平塗層

漸變塗層

漸變塗層是在畫紙上粉刷塗層的過程中，通過給調色板中的每一筆添加清水而獲得的。

漸變塗層

多彩塗層

多彩塗層是使用多種顏色製作而成的，在將不同顏色相互混合時，要確保在開始之前，調色板的色池中每種不同顏色的量是足夠的，並且顏料與水的比例要符合要求。

多彩塗層

操作方法與漸變塗層一樣，只是每下一筆添加的是另一種顏料，而不是清水

塗層練習

用鉛筆畫出水平線條

由深到淺鋪置漸變塗層

開始時塗層的顏料很稀，隨著向下的塗抹逐漸增加顏料

開始繪製斷開的線條來表現水的表面

最下面的用筆短了許多，而且都是一筆完成的筆形

吸洗法

吸洗法可以用來製作紋理並且強化其效果，就像前面畫葉子的練習中顯示的那樣，這種技法也可以用來完全清除顏料，比如，我們在表現雲朵形態時會用到。

適用於吸洗法的畫紙表面

不同的水彩畫紙表面會產生不同的效果，瞭解這一點很重要，你應該使用多種紙張進行實驗，注意在變化的表面上所用方法產生出來的反應差別。一些紙類比另外一些易於吸收水分，使用吸洗法可能只會清除多餘的水分，這時候就會出現問題，造成色調區的顏色沒有產生色調變化。

自行滲透法

這種製作紋理的方法需要快速操作，讓圖像保留足夠的水分，以便使用褶皺的卷紙吸掉一些區域的顏料，讓這些區域顯露出來而不被顏色完全覆蓋。自行滲透法的效果取決於添加的深色顏料，這些顏料在被加入後會自行擴散，沿著一些依舊潮濕的區域滲透。

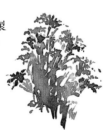

在吸收性較小的紙面上繪製葉叢，練習基本線形的畫法

迅速而隨意地行筆，繪出有趣的線形圖案來表現葉叢

直接加入深色顏料，讓其在還濕的區域擴散

在畫面依然很濕的時候，柔和地吸拭整個區域

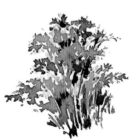

隨著圖像變乾，在一些地方加強暗色，同時保留已經乾了的淺色區域

用吸洗法繪製雲彩

為了得到沒有紋理的圖像，下面的例圖示範了如何在一個平塗層內創作出雲彩的方法。

在一個平塗層還濕的時候，使用一個經過擰乾的潮濕紙巾用力按壓在畫的表面上，盡可能多地吸收顏料

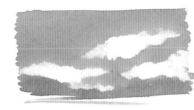

為了獲得輪廓清晰、乾淨的圖像，使用乾紙巾用力按壓在濕的紙面上

吸洗顏料獲得高光

在使用吸洗顏料的方法獲得高光的效果時，我們需要使用大量顏料進行混合，這個方法依賴的是濕毛筆的筆鋒在濕潤的畫紙表面上所吸收的顏料。如果顏料變乾，用濕毛筆的筆毫在顏料中攪拌，然後進行吸洗或重新塗抹清水。

給乾圖像加高光

使用浸過清水的毛筆攪動表面，吸洗一些顏料，創造出一個高光區

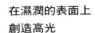

在濕潤的表面上創造高光

當石牆圖案徹底乾了時，在磚石縫隙中填充暗色來表現凹陷的陰影線和陰影面

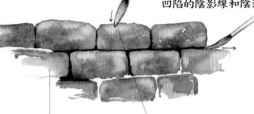

使用充足的顏料，鬆散地畫出這些磚形石塊

將毛筆浸入清水並擰乾，將筆頭放在濕顏料處吸收水分和顏料

濕加濕技法

下面我們來演示兩種濕加濕技法的操作過程，一種是在濕潤或潮濕的表面上進行繪畫，另一種是在繪有圖案的濕潤或潮濕的畫面上添加新的色調或顏色，比如在一個圖像裡或背景區域中添加新的色調。

在潮濕表面上作畫

這個方法的一個簡單例子是繪製天空。先用清水將紙的表面弄濕，然後畫出藍色區域，保留一些白紙的空間來表現雲的形狀。

另一個比較複雜的例子是繪製背靠植物的樹幹。儘管這幅畫使用的是單色（由藍色和棕色混合生成的一種中性色），但是色彩分離出的一些層次可以加強畫面的效果。

疊加

在一個快速並隨意塗抹出的圖像還濕的時候加入額外的顏色或色調，它的暗色和陰影區域的顏色就會加深，整體效果就會加強。如果想在一個形體的底部使陰影的凹陷部分獲得濃郁的色調，使用這個方法很有效。

行筆方向

作畫時將畫板傾斜放置，讓顏料隨時可以向下流淌

隨著向下行筆，創造出葉叢和結構的樣子

用大量的水與顏料混合，讓顏料液體積蓄

最深的色調在底部積累

簡單的天空

在潮濕的畫紙上塗藍色，圍繞白雲區域按照圖中箭頭示意的方向推顏料

使用筆尖迅速並且有方向地繪出樹葉的樣子

在圖像還濕的時候加入較深的色調和顏色

注意顏色的分離

隨著顏料向下流動，最濃重的暗色與未著色的白紙區形成強烈對比

背靠植物的樹幹

在潮濕的表面上塗顏料，看著它滲開

待表面乾了以後，在樹幹背後塗暗色，將圖像的淺色一側向前推出來

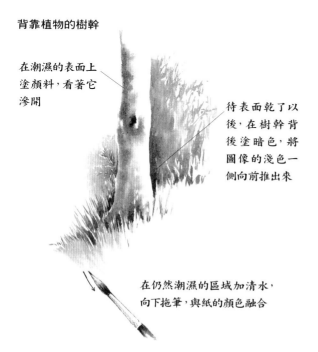

在仍然潮濕的區域加清水，向下拖筆，與紙的顏色融合

練習

右邊的圖案是使用毛筆只沾清水快速畫出的。為了顯示出在哪裡塗過清水，可以不時地將紙變換一定的角度，這樣你就能看到畫紙表面上著水區域的光澤。只在濕的區域適量地加入顏料，顏料會迅速向外擴展，進入其他的潮濕區域。如此一來染色的圖形就顯現了。

快速地上下移動畫筆在紙上塗抹清水

添加的深色顏料跟著水的方向蔓延並與其混合

乾筆畫法與乾加濕技法

乾筆畫法

當毛筆上的顏料幾乎乾了的時候在畫紙表面上著色，就會產生質感效果，使用這樣的乾顏料畫筆在一個平面上橫向拖動可以創造出有趣的印象，比如閃閃發光的水面或木材、石頭的紋理。

塗置平面上的紋理

在調色板中加入少量顏料和水

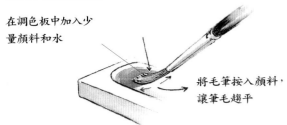

將毛筆按入顏料，讓筆毛趨平

拖動沾有顏料並且趨平的筆鋒快速刷過有紋理的水彩畫紙表面

塗置一個有輪廓的紋理面

用不同層次的色調繪製出木頭圖案

當圖像乾了的時候，拖動乾畫筆橫跨表面，製作出紋理效果

乾加濕

對這個方法進行實踐，最好使用單色畫進行操作，將背景區著色並讓其變乾，在上面疊加用濕顏料繪製的圖形，同時你可以用變化的色調來表現深度。

石頭的質感

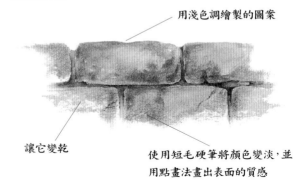

用淺色調繪製的圖案

讓它變乾

使用短毛硬筆將顏色變淡，並用點畫法畫出表面的質感

混合畫法

下面的例圖示範了兩種技法的結合使用。具有質感的石雕通過乾筆的處理方法來表現。雕像位於樹葉背景的前方，背景使用乾加濕技法並用單色繪製。

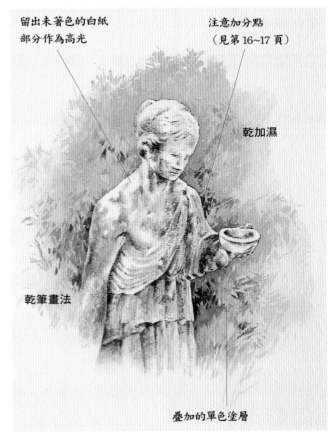

留出未著色的白紙部分作為高光

注意加分點（見第16~17頁）

乾加濕

乾筆畫法

疊加的單色塗層

排斥法

排斥法，即在畫紙表面的一部分塗上一種物質，這種物質可以阻止任何疊加的顏料層接觸到位於其下的畫紙。不過，這裡介紹的排斥法有時候也會造成問題，就像它們能夠解決問題一樣。

斥的結果是產生了紋理，在描繪閃爍的水面和創造其他效果時，使用這種蠟塗層非常理想。在這裡的例圖中，我們借助於這個方法來獲得白雪的效果，圖中的山脈如果沒有白雪的覆蓋會是一片裸露景象。

使用像蠟燭這樣大塊頭的刷標記工具描繪精細的圖案時，你有時會感覺有困難，而解決的辦法是配備一把鋒利的工藝刀，如圖所示。

蠟燭用蠟

將蠟塗到畫紙上，其表面就會排斥顏料塗層，而排

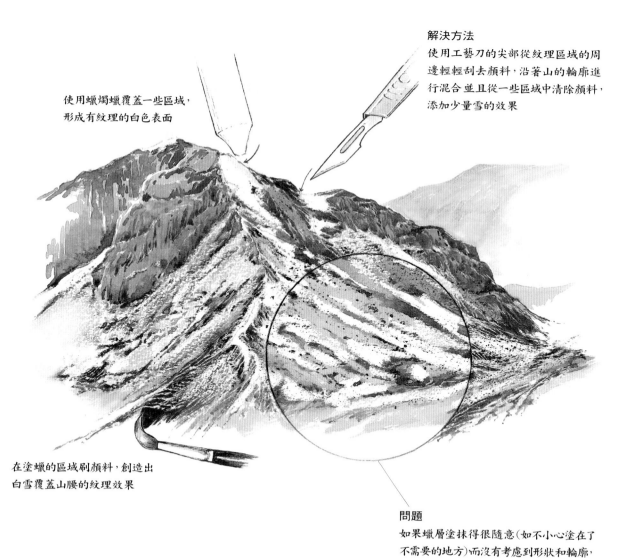

使用蠟燭蠟覆蓋一些區域，
形成有紋理的白色表面

解決方法
使用工藝刀的尖部從紋理區域的周邊輕輕刮去顏料，沿著山的輪廓進行混合並且從一些區域中清除顏料，添加少量雪的效果

在塗蠟的區域刷顏料，創造出
白雪覆蓋山腰的紋理效果

問題
如果蠟層塗抹得很隨意（如不小心塗在了
不需要的地方）而沒有考慮到形狀和輪廓，
畫出的圖像就失去了特性

留白膠

　　這種留白膠乾的時候是有彈性的，在紙上塗抹時要用一支舊毛筆、鋼筆尖或者裝有專用塗抹裝置的塑料瓶。當顏料完全乾掉時，你可以用手指從表面上輕柔地滑過，將彈性物質去除，有時候，其實就是將這些物質撕去。使用留白膠製作細線並不總是那麼容易，本頁中的插圖示範了使用中可能發生的問題和解決這些問題的方法。

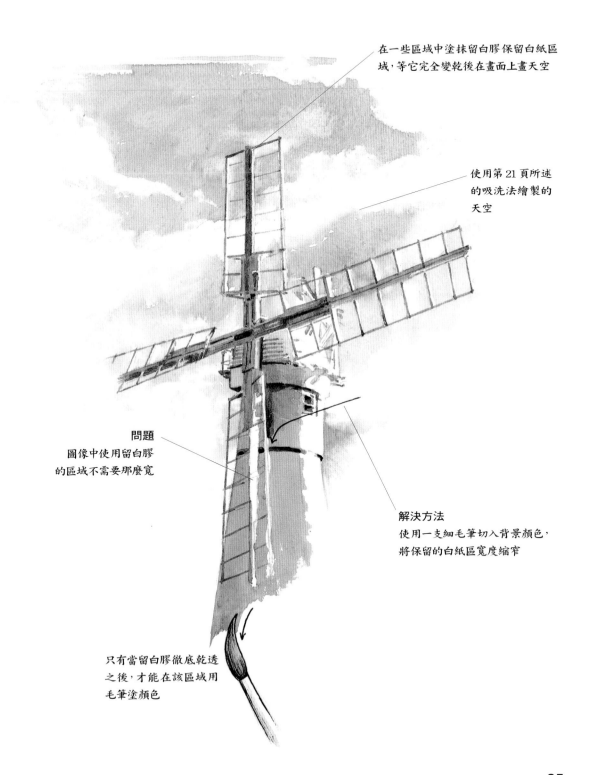

在一些區域中塗抹留白膠保留白紙區域，等它完全變乾後在畫面上畫天空

使用第 21 頁所述的吸洗法繪製的天空

問題
圖像中使用留白膠的區域不需要那麼寬

解決方法
使用一支細毛筆切入背景顏色，將保留的白紙區寬度縮窄

只有當留白膠徹底乾透之後，才能在該區域用毛筆塗顏色

水性色鉛筆

水性色鉛筆是一種用途很廣的繪圖工具，它既可以在有色紙張上使用，也能夠在白紙上作畫。不管是單獨使用還是與其他畫具結合使用，都能夠派上用場。

在有色表面上作畫

水性色鉛筆的一個直接應用就是在水彩畫紙上描繪圖像，然後使用毛筆尖沾上少許清水輕輕攪動繪圖顏料，進行混合。如果在有色表面上進行操作，效果會更加明顯，尤其是在使用單色作畫的時候。在 Bockingford 品牌的有色紙張上使用這種畫法，效果非常理想，本頁的練習中使用的就是這種畫紙。

選擇一種可以對紙張和主題的色調起到補充作用的彩色鉛筆，如果細節對於整體效果比較重要，你就要在整個繪畫過程中保持筆尖的細度。

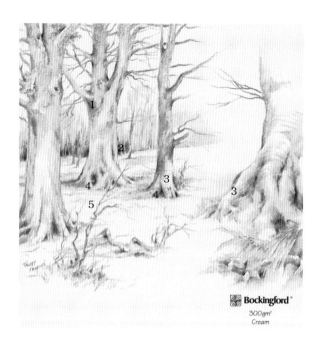

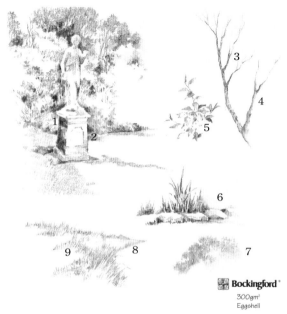

林地樹木

圖中左側的圖像顯示了前景中主要樹木的間距，位於背景中的其他樹木則間隔緊湊。右側是一個描繪細緻的近景，內容包括樹根、岩石和草地。

1. 淺色背景前面的暗影區域
2. 淺色形體背後的深色
3. 留出一些未著色的畫紙區域
4. 描繪出深沉暗色區域，增加對比度
5. 在前景中疊加了精細的圖案，有助於創造出一種距離感

花園佈景

在上面的例圖中，堅硬質感的石雕與背景中描繪精細的植物形成對比。其他表現細節的刻畫讓練習者有機會進行近距離的觀察，並對紋理和水的描繪進行實驗。

1. 淺色背景前面的深色區域
2. 淺色形體背後的深色背景
3. 在乾畫面上繪製乾筆畫
4. 加水混合
5. 單個繪製並添加色調的葉子經過了細緻的藝術處理
6. 表現色調、形狀和紋理對比的練習
7. 給樹叢加水
8. 輕柔地給表面塗水
9. 等到表面乾了之後用乾筆繪畫

練習

在一些粗糙的表面上描繪有趣的紋理圖案有一個令人興奮的方法，這種方法還可以維護你的鉛筆，這就是在弄濕的畫紙上磨尖鉛筆。

用一支尺寸足夠大、可以飽沾水分的毛筆迅速塗濕一個區域。在濕潤的表面上將鉛筆磨尖，注意不要磨到筆桿。觀察筆芯顏料的擴散，然後使用鉛筆尖（在畫線處顏料會滲出）或細頭的毛筆，引導產生的痕跡和紋理形成心中想要的圖形。使用這個方法很容易出現"意外的驚喜"，並且在紋理區域變乾之後，還有可能在其表面混合出淡色塗層。

要在你的調色板中混合出淺色塗料，先要將所選的彩色鉛筆在顏料池裡削尖，然後加水混合出你想要的塗料。

玩出紋理

適合表現樹葉的效果

將紙弄濕，用鉛筆尖輕輕點擊濕表面。重復這個動作直到整個區域被覆蓋

當鉛筆觸及非常濕的表面時，就發生了混合

筆芯磨尖法

這個方法適用於體現石頭牆和其他粗糙的表面

在都市風景中的一處被遺棄的宅址可能適合使用這種處理方法來表現

在表面乾了之後，一些區域保留了乾鉛筆的痕跡

當鉛筆遇到表面上多水的地方時，就產生出很深的顏色

在濕表面上的筆芯碎末

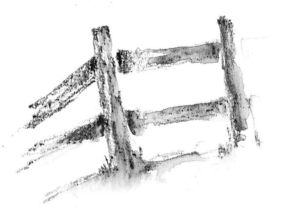

這個使用乾加乾技法快速繪製的草圖使用了沾了清水的毛筆進行點綴。注意觀察，可以看見紋理從色調塗層區域的下面透過來

混合媒材的技法

不透明水彩

不透明水彩是不透明的。這種材料在單獨使用時本身就是一種令人賞心悅目的繪畫材料，而在與其他種類的顏料結合使用時同樣能夠產生很好的效果。

在使用鉛筆和水彩技法進行創作的過程中，白紙在描繪高光和白色區域的時候常常充當了重要的角色。而使用不透明水彩時的情況則不同，它更適合在淺色或彩色的畫底上體現出自己的優越性，也就是說，在較暗的色彩表面上使用白色或淺色的顏料能夠製造出精彩的對比效果。

我們現在將乾筆畫法（見第 23 頁）延伸到不透明水彩的使用，在一個暗色的畫底上覆蓋顏料就能夠表現出有意思的紋理圖案。在繪製各種不同的紋理表面時，這種技法的結合也將底色作為其中的一部分，使用時可以添加其他顏料，也可以不加。

在彩色畫底上使用不透明水彩

這裡的圖例畫的是一條舊船，它可以是內陸場景中的一部分，也可能位於某個海岸地帶。畫面示範了如何在彩色畫底上運用不透明水彩。這是一個在其他水基顏料上嘗試添加不透明水彩的機會。

在規格為 600 克（300lb）的 Saunders Waterford 粗紋畫紙上作畫時，我先塗了一層深橄欖色的水彩顏料。等它變乾之後，使用鋅白色的不透明水彩和細尖毛筆畫船。畫白色木板的時候我用的是小號平頭毛筆。

這幅畫選擇的顏色組合中包括溫莎藍、溫莎綠、法國紺青、赭黃和深褐色。這些顏色經過混合製作成塗層，或者加入白色將彩色的畫底覆蓋。這樣形成的底色在統一（協調）這幅畫的顏色時起到了重要的作用。

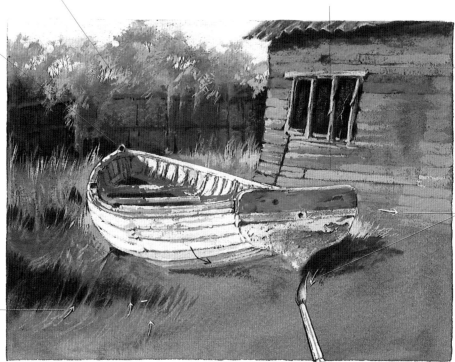

重要的負圖形，透過它們可以看到天空

使用平頭畫筆在水平方向上塗色，這樣繪製木板比較容易

最深的暗色（色調與顏色）和最淡的淺色形成最強烈的對比

注意在底層顏色上使用乾筆技法

頂部箭頭表示繪製木板的筆道方向，底部箭頭表示草生長的方向

箭頭表示用筆的方向

使用圓頭畫筆掃出線條，與繪製木板的短平線條形成對照

不透明水彩與炭精筆結合

有很多彩色畫底可以用不透明水彩在上面作畫，我在這裡選用的是規格為 300 克（140lb）的淡灰色 Bockingford 畫紙。

樹木為繪畫題材提供了豐富的內容，我們可以使用不透明水彩進行精細刻畫。在本頁的例圖中，我採用了較寫意的繪畫技巧將紋理和線條結合起來，這種方法與前頁介紹的畫法相比，需要加更多的水。前頁圖中船的紋理是在彩色畫底上使用較乾的顏料組合繪製出來的。而本頁的這幅畫是用炭筆繪圖來展示效果，在素描圖案的上面繼續塗置加水的顏料。

在繪畫之前和繪畫的過程中使用軟芯炭精筆時，需要上一層固定噴膠，因為要想強化某些區域的效果，就必須反復描畫。畫底本身微妙的淡色在繪畫中得到利用，也給畫面的效果增添了感覺。繪畫時使用的著筆力度要控制在最小，並且要一直保持鉛筆尖的細度。

經過描畫和著色的樹枝塗了淺色的不透明水彩之後，使圖像向前突出出來

最初隨意勾畫的草圖確定了樹的位置，然後噴塗定影劑

淡灰色調的畫紙有助於獲得紋理效果

用水粉顏料繪製的藍天從樹枝之間顯現

透過鳥圖形可以看到遠方樹木的影像

在經過噴膠固定的炭筆畫上稀疏地塗了顏色，定影可以讓炭筆痕跡透過顏料塗層顯現出來

在一些區域中，透過較薄的顏料塗層可以看到下面有紋理的底稿

在樹根處生長的藍鈴草葉是用軟芯炭筆隨意勾畫的

29

墨水

墨水是另外一種能夠單獨使用的繪畫材料，它在各種紙張表面上作畫都會產生很好的效果，而且它的使用技法非常多樣，不論是嚴謹、控制的手法還是放任、隨意的畫風都適用，所以它絕對是一種深受喜愛的繪畫用材。

墨水與顏料結合

將墨水與其他顏料結合使用會給單純的鋼筆繪畫作品增添愉悅的效果。在這裡，我們在一幅畫中展示了兩種畫法來進行一個有趣的對比，圖中左邊畫面使用的是不透明水彩，右面的淺色調是用水彩顏料繪製的，你可以將它們做一個比較。

荒廢的馬廄簡陋破敗，卻給藝術家們提供了一個探索紋理表面的機會。如果在水彩畫紙上使用墨水，並且在顏料塗層上疊加墨水則會取得顯著的效果。

整個圖像是使用 0.1mm 規格的細尖繪水筆在 Saunders Waterford 180 克（90lb）的粗紋畫紙上繪製的。

在線描圖像上塗抹了一層從中間色調到暗色調的中性水彩顏料。墨水圖案透過顏料清晰可見，這層顏料為水粉畫的創作構成了有色底面

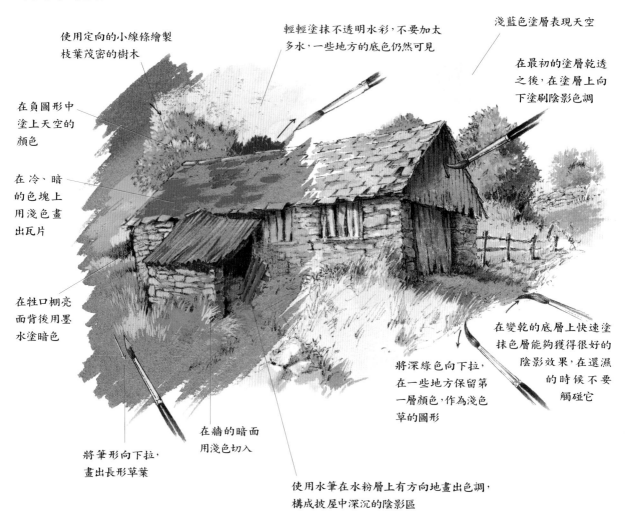

使用定向的小線條繪製枝葉茂密的樹木

在負圖形中塗上天空的顏色

在冷、暗的色塊上用淺色畫出瓦片

在牲口棚亮面背後用墨水塗暗色

將筆形向下拉，畫出長形草葉

在牆的暗面用淺色切入

輕輕塗抹不透明水彩，不要加太多水，一些地方的底色仍然可見

淺藍色塗層表現天空

在最初的塗層乾透之後，在塗層上向下塗刷陰影色調

在變乾的底層上快速塗抹色層能夠獲得很好的陰影效果，在還濕的時候不要觸碰它

將深綠色向下拉，在一些地方保留第一層顏色，作為淺色草的圖形

使用水筆在水粉層上有方向地畫出色調，構成披屋中深沉的陰影區

混合媒材的選擇

除了前面介紹的不同顏料結合使用的方法以外，你還可以嘗試很多其他的組合，其中包括：水性色鉛筆與墨水並用、水性色鉛筆在水彩染色底面上使用、粉彩與水彩顏料並用、石墨鉛筆與水彩顏料並用、墨水與炭筆並用，等等。如果將壓克力與墨水、炭筆等結合使用，採用水彩塗層的方法效果也很好。

在進行這些練習時，你也可以嘗試一些特殊的繪畫載體，我在這裡使用的是普通的棕色包裝紙，粗糙面朝上，紙的縱向紋路能夠幫助你表現某些題材。

建築特寫

如果你使用紙面上的縱向線條作為引導，要畫出一個槽柱就會變得比較容易。在這個例子中，我使用的工具和材料包括三樣：用 0.1mm 規格的細尖繪圖鋼筆和深褐色墨水繪製最初的圖稿；再用不透明水彩結合乾筆技法製作塗層，代表淺藍色的天空背景；最後使用粉彩疊加一些顏色。

和墨水一樣，粉彩在包裝紙表面上使用能夠產生很好的效果，高光與淺色區域的強烈對比產生出的效果非常精彩。

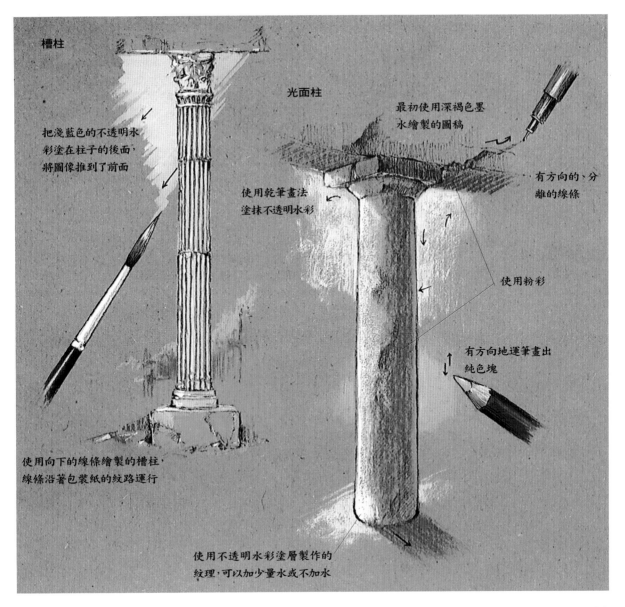

槽柱

光面柱

把淺藍色的不透明水彩塗在柱子的後面，將圖像推到了前面

最初使用深褐色墨水繪製的圖稿

使用乾筆畫法塗抹不透明水彩

有方向的、分離的線條

使用粉彩

有方向地運筆畫出純色塊

使用向下的線條繪製的槽柱，線條沿著包裝紙的紋路運行

使用不透明水彩塗層製作的紋理，可以加少量水或不加水

改正與修補

修改鉛筆畫和炭筆畫

除了使用橡皮擦清除失誤以外，還有一些其他的改錯方法。

如果打算繪製一幅體現古樸風格的作品，最好事先仔細計劃，在開始階段就對作畫材料進行試用，以避免出錯。然後你就可以小心翼翼地慢慢搭建起圖像，出了錯要輕柔地擦掉，控制好色彩的各個塗層，使畫作達到滿意的水平。

對於那些大膽而激情洋溢的作品和隨意勾畫的圖像，如果發生失誤有另外的解決途徑。這時候，對繪畫和草圖進行修補和改正的方法，本身也成為了作品的一部分，對作品的發展完善起到促進的作用，對於任何精美、細緻的作品來說，最初的計劃準備階段非常重要，怎麼強調都不為過。而對於準確性的練習（見第16~17頁）在這方面無疑會起到幫助作用。

彌補鉛筆和炭筆的失誤

如果在使用鉛筆和炭筆或者運用混合材料技法作畫時發生錯誤，這裡介紹兩個補救的辦法。一個是用白色顏料將需要改正的區域遮蓋；另一個方法是裁剪一塊新紙黏貼在出錯的地方，如果將錯誤的區域刮去或撕掉，就從畫紙的後面黏貼，事先最好在碎紙片上對這些方法進行一些試驗。

用白色顏料遮蓋

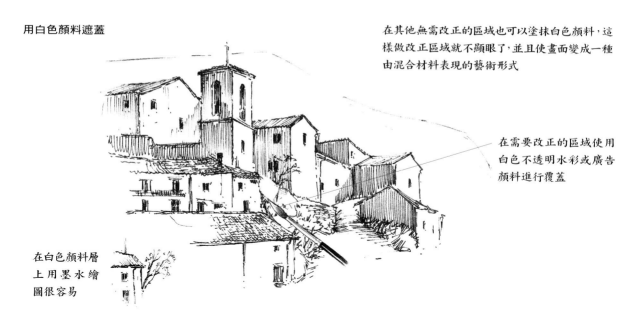

在其他無需改正的區域也可以塗抹白色顏料，這樣做改正區域就不顯眼了，並且使畫面變成一種由混合材料表現的藝術形式

在需要改正的區域使用白色不透明水彩或廣告顏料進行覆蓋

在白色顏料層上用墨水繪圖很容易

剪切或撕出新紙塊

有時候要將新紙塊剪成適合置於畫中區域的形狀，形狀的輪廓線正好與紙的邊緣相吻合，這樣，改正的紙塊就不會特別明顯

在新紙上畫出正確的圖像

裁剪或撕下一塊紙，使用雙面膠帶將其黏貼在需要糾正的區域上

使用膠水將新紙片黏貼在暴露區域的後面

如果不斷地擦除，將區域磨損得非常薄或弄出破洞，則將邊緣修整齊，用新紙補在畫的後面

水彩畫中錯誤的修補

在厚重的水彩畫紙上作畫出錯時，使用下面介紹的辦法進行修復比較容易。

海綿吸附

將海綿用清水浸濕，輕輕塗抹畫紙，可以清除大部分塗亂的顏料（除非顏色污漬很頑固），這樣你就能夠在該區域乾了之後繼續作畫。有時候使用飽沾清水的毛筆輕輕浸潤顏料也能達到這個效果。

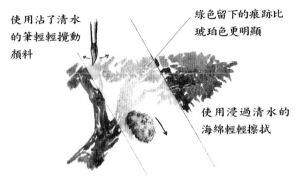

使用沾了清水的筆輕輕攪動顏料

綠色留下的痕跡比琥珀色更明顯

使用浸過清水的海綿輕輕擦拭

刮除

較厚的畫紙允許你從表面輕輕去除不必要的顏料，可以使用鋒利的工藝刀將其刮掉。但是一旦畫紙的質量因為使用這種方法受到影響，再在這個區域上色可能就會難以達到預期效果了。對這種方法進行練習實踐，從中理解它的局限性。

用鋒利的工藝刀從畫紙上刮去顏料

補救辦法

如果你對畫稿或作品的構圖感到不滿意，按照相應的比例剪切出一個取景框，將你滿意的畫面隔離出來，然後將其剪下並裝裱起來，其餘部分就可以丟棄了。

無論你在進行的是素描還是一幅彩色作品，當其進展情況並不按照你的預期時，可以考慮將作品轉成混合顏料來創作，這樣有利於對其進行保存和完善。

製作取景框將部分畫面隔離出來

發展細節

在進行寫生打稿的時候，時間、天氣或條件是否舒適都會影響到你的的創作。這時候最好利用主要圖像的周圍空間，從混亂的區域中抓出一些細節，打出底稿。

利用寫生本作畫可以積累有價值的學習經驗，它將教會你如何觀察並且磨練你的繪圖技巧。我們在繪製草圖的時候，不一定日後都將其發展成完整的彩色作品，但是當一張草圖的各個區域變得混亂時，最好將主圖像周圍的細節重畫。

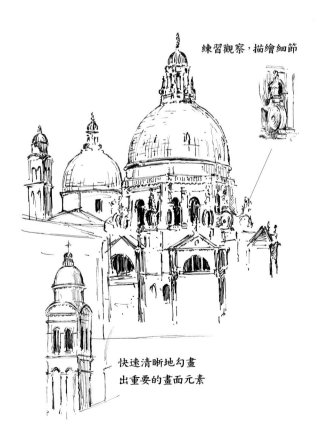

練習觀察，描繪細節

快速清晰地勾畫出重要的畫面元素

構圖中的透視

在為一幅畫設計構圖的時候，需要考慮很多因素，其中包括：要置入一個焦點，用它引領觀眾的視線遊覽畫面，保持興趣；要將不同的圖形並列安排；要利用形狀與色調的對比；還要考慮哪些元素是需要包括進來的，哪些是要剔除掉的（見第36~37頁），以及如何創造出動感。最後一點不僅僅指的是表面上的移動，比如瀑布的傾瀉，還包括觀眾的視線穿過畫面和在畫面內的游走，而不是使用透視線條從畫面的一側穿越到另一側。

將畫幅分割成天空和前景等區域（按照三分之一相對於三分之二法則，效果比較好）的方法以及圖中各個組成元素的置入，是構圖的另外兩個重要因素，首先我們來研究透視關係。

建築物中的透視

下面的圖解概括了透視線的一些直觀方面。圖中被透視的建築物顯露出兩個側面部分。透過視平線拉出一條堅固的水平線，你可以看到這些線條是如何在兩端的消失點上形成交集的。

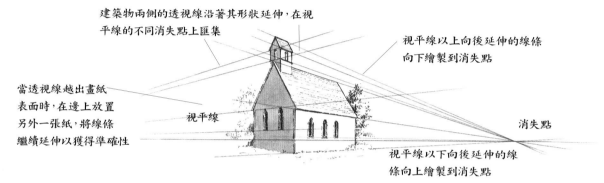

建築物兩側的透視線沿著其形狀延伸，在視平線的不同消失點上匯集

視平線以上向後延伸的線條向下繪製到消失點

當透視線越出畫紙表面時，在邊上放置另外一張紙，將線條繼續延伸以獲得準確性

視平線

消失點

視平線以下向後延伸的線條向上繪製到消失點

透視關係

這幅畫的繪製考慮了諸多涉及畫面外圍的構圖元素。那棵垂直大樹的強壯外形與那條船相對，從透視角度看去，船呈水平矩形，遠方那座小橋是半圓狀的，這三者之間在形狀上顯示出了有趣的對比關係，這正是此構圖成功的精妙所在。

然而，你需要仔細考慮繪畫的格式，那就是想把它當作風景畫的一部分來描繪，還是打算將它繪製成為一幅肖像格式的風景畫，這幅素描的主題對兩種類型都適合。

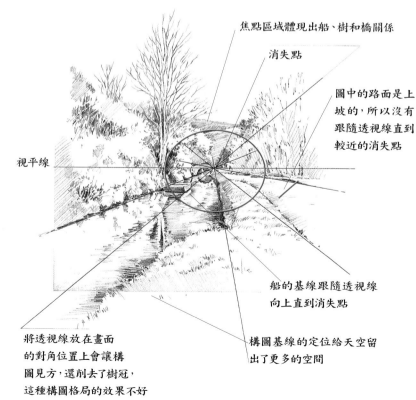

焦點區域體現出船、樹和橋關係

消失點

圖中的路面是上坡的，所以沒有跟隨透視線直到較近的消失點

視平線

船的基線跟隨透視線向上直到消失點

將透視線放在畫面的對角位置上會讓構圖見方，還削去了樹冠，這種構圖格局的效果不好

構圖基線的定位給天空留出了更多的空間

縮略圖

　　繪製縮略圖是對你的構圖進行規劃的最好方法之一。它們因為尺寸小而成稿迅速，原稿的大小實際上約為 63mmx88mm，足以讓你繪出對比、色調、形體和移動的各個區域。

　　很多初學者覺得沒有必要在構圖之前加入這道程序，所以我在這裡安排了一系列的略圖倡導一下這個階段的實驗，因為它們既有用也必要。

結合觀察的方法

　　在創作了很多縮略圖稿之後，在另外一張紙上繪製

放大的圖像時，你會發現對圖像透視的準確度產生了懷疑。在這種情況下，比較好的解決辦法是在畫稿上放一張描圖紙，用鉛筆繪製出透視線來確定準確度。

　　你可以將你的草圖（根據需要做一些改動）複製到一張較大的紙上，將其相應放大，或者如果需要更加準確，可採用畫方格描圖的方法。為了方便起見，你甚至可以使用影印機將小圖擴大，然後再使用描圖紙或貼窗戶的辦法（見第 17 頁）。

　　利用第 16~17 頁介紹的輔助線的方法也可以減少發生透視問題的可能性。

圖像置入
這幅草圖顯示了我們很容易陷入將焦點置於畫面中心的陷阱

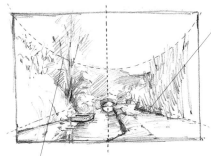

觀察者的視線被帶入並且直接穿過畫面，而不是在構圖中遊蕩

注意樹木形狀的置入所形成的半圓輪廓

調整圖像佈局

空虛的中心區使構圖令人不滿意

焦點從構圖中心移開

箭頭表示了對構圖內方向的考慮

移動了橋的位置，產生了大片空地，加入人物將空地化整為零

從視覺上看構圖被分開了，你需要確定你是否喜歡這種格局的發展

尋找圖形

天空區域更加有趣了

圓圈與菱形的關係

提示出進入畫面的另外一條路徑

倒影、陰影和空曠區域決定了製作出來的視覺圖形

取捨視圖
使用取景器將你的注意力集中在一個特殊的區域，而不是一次收進太多圖景

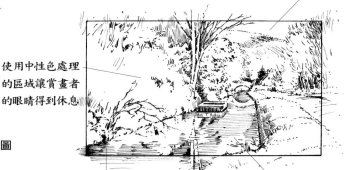

留出的小塊簡單、淺色天空圖案與繁茂的樹葉區塊形成對比

使用中性色處理的區域讓賞畫者的眼睛得到休息

取景器示意圖

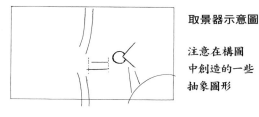

注意在構圖中創造的一些抽象圖形

山根部有趣的色調對比很生動

水面上天空的小塊倒影與暗色區交相輝映

剪輯取捨

藝術家的許可證

　　創建一幅畫的構圖比起簡單地確定視角更加複雜，需要使用取景器選擇一個集中關注的區域。

　　"藝術家的許可證" 這個術語的字面含義是指，你可以選擇忽視關於效果的表達習慣，按照你所希望的隨心所欲地描繪你的圖像組成。另外為了構建一幅更好的作品，你可以另擇藝術創作之路，給畫面增加

某些內容，或者從視圖中刪除某些目標和區域，在本章中我們介紹剪輯取捨的方法。

剪輯添加

　　例圖中這個寧靜的場景顯示的構圖令人愉快，其中包括吸引人的建築，前景中破損的木欄桿和與建築物相關的各種構造，植物區域，坡地和水域。兩條船給中間的地面添加了趣味，而最前景是空曠的。

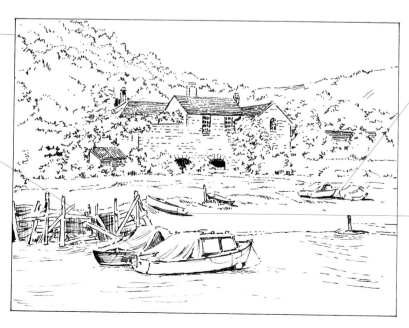

樹木如果佔據整個左上角，看上去會比較好

遠處丘陵凹陷的圖形暴露了天空區域的單調

沿著水岸線的結構造成了一種印象，即畫面的下部分被橫向隔開

面朝外的小船如果與另外一隻船的距離拉近，效果會更好

空落的水岸線

水面上如果增加小艇，會在空曠的區域中起到點綴作用，並且與圖畫的其餘部分建立起關係

樹木覆蓋的山丘加高了，形成了新的天空區域

此處加分（見第16頁）：重要的負圖形通過增加第二條船而建立了關係

增加了兩艘遊艇，與木結構和上方的小船建立了關係，創造出了焦點方向的活動

船與原先更小的快艇形成的角度建立起與岸和相隔的建築物之間的聯繫

剪輯捨棄

在下面這幅圖中，角度更加複雜。畫面是向下俯視一排農舍以及樹木覆蓋的山坡，山上建有更多的建築物，整個構圖需要一套完全不同的考慮方案。

使用取景器，就像第 35 頁的情況那樣，隔離出兩座或三座農舍留下來，這樣做才可能處理好這幅過於擁擠的風景畫，完成了取景之後，你就可以剪輯、清除一些內容來簡化視圖了。

這幅使用鋼筆和墨水快速繪製的佈局草圖，展示出視野中能夠看到的所有建築物的位置

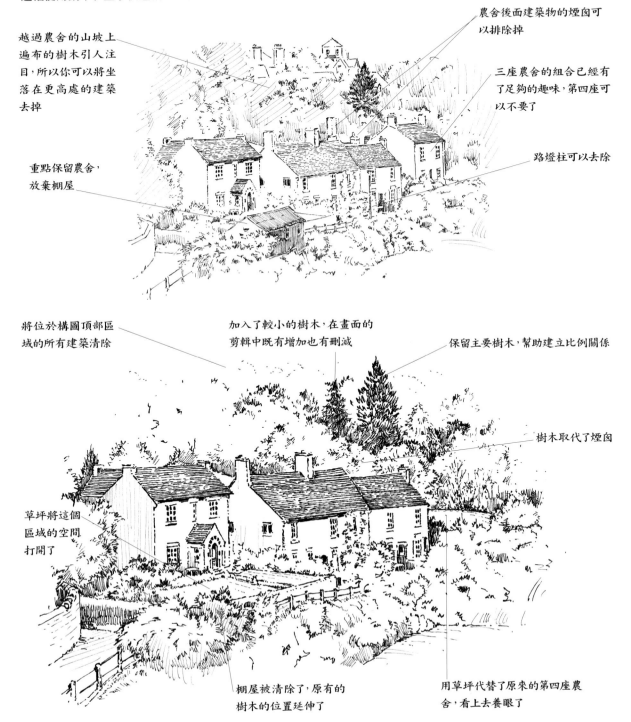

農舍後面建築物的煙囪可以排除掉

越過農舍的山坡上遍布的樹木引人注目，所以你可以將坐落在更高處的建築去掉

三座農舍的組合已經有了足夠的趣味，第四座可以不要了

重點保留農舍，放棄棚屋

路燈柱可以去除

將位於構圖頂部區域的所有建築清除

加入了較小的樹木，在畫面的剪輯中既有增加也有刪減

保留主要樹木，幫助建立比例關係

樹木取代了煙囪

草坪將這個區域的空間打開了

棚屋被清除了，原有的樹木的位置延伸了

用草坪代替了原來的第四座農舍，看上去養眼了

色調

在一幅鉛筆素描畫中，色調看上去是介乎於黑白兩色之間深淺不同的灰色，而在使用彩色顏料時，色調也涉及顏色的明與暗。

本頁的練習使用了兩種顏色來描繪一個枝葉覆蓋的結構，這個結構展示了每種顏色的色調範圍，我在調色板上將深褐色和紅棕色混合，製造出表現石牆的色彩，而用於樹葉的橄欖綠直接使用色盤中的顏料即可。

對頁上示範的是使用單色繪製的圖例，在本頁的練習中，我使用了深褐色的混合顏料和橄欖綠色製作出單色圖，再將兩者組合成一幅雙色畫。我在圖像中加入藍天，這樣，塔樓頂部的淺色調就變得清晰可見，深褐色混合顏料和綠色保持分離，它們各自顯示出完整的色調範圍，互不混淆。

在你開始做練習之前，為每種顏色製作一個色調的層次範圍，對石牆區域和樹葉叢的色調範圍分別進行實驗，並且對如何取得完整的色調進行實際操作。

製作色調的層次範圍

用鉛筆為每種顏色繪製兩條平行線，先混合出最深的顏色，在兩條線之間塗上顏色塊，等它變乾後塗置下一個色塊。在每次塗色之前，你需要加入少許清水將混合顏料稀釋，直到最淺的色調與白紙合一，做出最後一個（第八個）色塊。

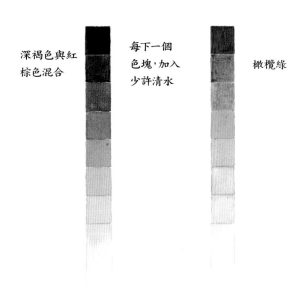

深褐色與紅棕色混合

每下一個色塊，加入少許清水

橄欖綠

色調練習

用線條、色調和紋理製作出一個類似最淺色調的石牆或樹葉圖塊，當它乾了之後，加入下一個層次的色調，要保證最後將色調範圍中最深色的區域包括進去。

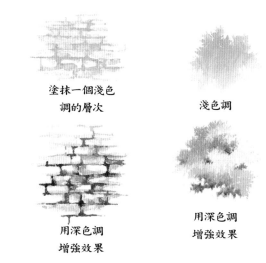

塗抹一個淺色調的層次

淺色調

用深色調增強效果

用深色調增強效果

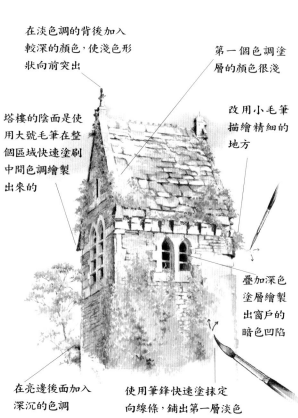

在淡色調的背後加入較深的顏色，使淺色形狀向前突出

第一個色調塗層的顏色很淺

塔樓的陰面是使用大號毛筆在整個區域快速塗刷中間色調繪製出來的

改用小毛筆描繪精細的地方

疊加深色塗層繪製出窗戶的暗色凹陷

在亮邊後面加入深沉的色調

使用筆鋒快速塗抹定向線條，鋪出第一層淡色

單色畫

乾加乾

　　單色畫就是只使用一種顏色繪製的圖畫，可以透過在有色底面上操作來增強效果，即便只是一支簡單的彩色鉛筆，當它在一張類似色系的淡色畫紙上使用時，也能夠表現出令人激動的畫面效果。

單色畫中水的動態

　　左邊這三幅單獨的彩色鉛筆習作展示了傾瀉的瀑布、泛波的水面和倒影是如何表現出色調的層次和質感的。所有這些內容的繪製都只使用了一種顏色，卻令人印象深刻。

注意在瀑布水簾之間深沉的暗色區域

令人愉悅的質感是使用鉛筆在淡色的水彩畫紙上製作出來的

在波光瀲灩的水面上出現的倒影形成強烈的對比

各種質感和色調

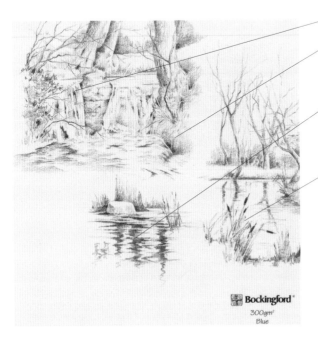

Bockingford®
300gm²
Blue

濕加乾和濕加濕

　　濕加濕（見第 22 頁）是描繪距離的理想技法，並且與濕加乾結合使用時效果甚好。濕加乾技法可以示範清晰的前景圖形。在右邊這幅棕櫚樹的習作中，這兩種方法得到結合運用，我在這裡使用了與對頁上的石頭牆相同的混合顏料——深褐色和琥珀色，但選擇了不同的調製比例，即琥珀色成為了混合色中的主導顏色，從而產生出一種令人愉快的單色畫顏色，與水邊景色的恬靜氛圍相匹配。

加分點
（見第 16 頁）

用淺色描繪
的第一印象

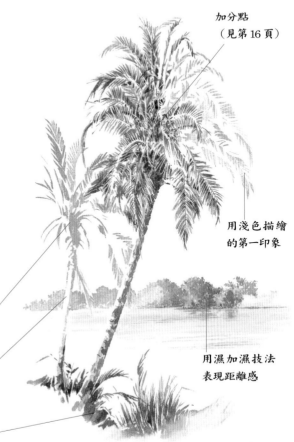

尋找有色調的圖形進行疊加

留出空白作為高光區

用濕加濕技法
表現距離感

在前景中使用濕加乾技法產生出清晰的對比

顏色

繪畫中使用的顏色能夠幫助我們表達心境和氣氛。顏色的混合應該是一個經過考慮的行為，而不是隨意的。

在開始一次特別的繪畫創作時，顏色的選擇以及使用多少種顏色才能滿足需要，這些都受益於你所獲取的知識和你對顏色的理解，而掌握這兩種能力的最佳途徑就是通過練習和實驗，就像任何學習經驗一樣，如果其中還伴以樂趣，那將收穫頗豐。

基本色環　　　　　色調色環

色環

基本的顏色環包括三原色，即紅色、黃色和藍色，以及它們的輔助色——紫色、綠色和橘色。上圖右側帶有色調的色環顯示了顏色向著中央區域的漸變和淺調色彩之間的關係。

顏色氣球

在紅、黃、藍這三個色系中並不存在實際上的原色，而只有暖色調和冷色調之分，所以我創作了一個顏色氣球來幫助大家理解其中的區別。

氣球的頂部區域包含了冷色調的原色和它們的輔助色，而靠下部分包括的是暖色調的色彩，你可以想像成在氣球的上空具有冷空氣（冷色），下方則有來自火焰的暖氣流（暖色）。

上下方之間的區域顯示的是有用的中性色，它們是由原色經過不同比例的混合而得來的。中性色的用途在於引入一種微妙的質感印象，並且在高光和陰影的輝映中情趣盎然。

冷暖原色的組合構成了氣球每一側的主要圖像，將色彩與主氣球中的顏色聯繫起來。

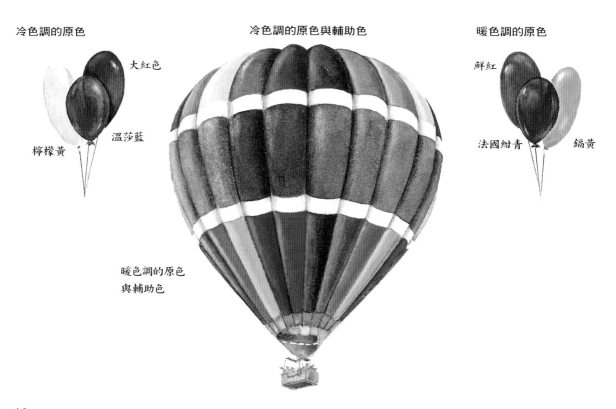

冷色調的原色

大紅色

檸檬黃　　溫莎藍

冷色調的原色與輔助色

暖色調的原色

鮮紅

法國紺青　　鎘黃

暖色調的原色與輔助色

選擇顏色組合

從種類繁多的顏色浩海中選出一個適當的色彩組合可能有些令人生畏。如果是這樣的話，那就從使用有限的顏色開始，這樣做會鍛煉你善於利用資源的能力。

有限的顏色組合

使用有限的顏色是一種挑戰，它讓你有機會發現顏色的變換，而若非在這種情況下，你或許永遠不會瞭解顏色的這種特點，將使用顏色的數量限制在三種甚至兩種，這樣會促使你製作出一些令人興奮的結果。

下面的附圖中是一面窗戶的單色畫，這是一個舊式建築中的窗戶，繪畫使用的是黃赭與紺青的混合色，其表現效果對於描繪這種題材非常理想。

透過引入第三種顏色，你會發現一個使用起來非常令人欣喜的顏色系列。我先在控制顏色的練習中使用這三種顏色，然後我將示範它們是如何在一個繪製教堂的簡單習作中發揮作用的，白色畫紙在很大一部分主圖像中也充當了重要的角色，中性色讓陰影區域更加醒目。

簡單的顏色混合練習

赭褐色

紺青色

有用的中性色

開始沒畫圖像，用毛筆直接在紙上佈置支撐線

進一步添加結構線

圍繞結構堆積色層，使用全系列色調在陰影區域中添加深色調

控制的顏色混合練習

控制的圖形顯示了顏色的變換

赭褐色

有用的中性色

紺青色

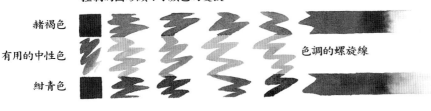

色調的螺旋線

改變了兩種顏色的位置以後，色條終止

顏色的緞帶

只使用兩種顏料就能夠產生出一系列的色彩，如果再加入第三種，你將發現有無限的機會可以創造出激動人心的繽紛光色，嘗試使用控制的方法混合顏色，製作出抽象的圖形，同時也對第 42 頁上介紹的比較直接的顏色合成方式進行實驗

只用三種顏色繪出的圖畫

這幅畫裡使用的顏色都包括在上面的顏色緞帶中，它表明一幅色彩豐富的作品完全可以只用很少的顏色來完成

顏色混合

有很多混合顏色的方法可以用來進行實踐，製作出它們的參考圖表也很容易，不過有時候採用一個更加靈活的方式，工作起來才有樂趣。這裡示範的是一組兩種顏色的混合。

一種綠色，觀察它的擴散，等它乾了之後，在調色板中按比例增加一些藍色，混合出一種暗色，將其塗抹在表示凹陷處的負圖形和側面隨意勾畫的葉叢面上，注意所產生的對比很令人興奮。這種暗色用來繪製單色習作也非常有效果。

原色的混合

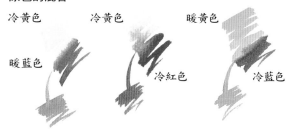

冷黃色　　冷黃色　　　暖黃色

暖藍色

冷紅色　　　　冷藍色

注意當藍色滲入仍然潮濕的黃色時所發生的結果，單獨顯示的是產生的綠色

當黃色還很濕的時候，紅色迅速擴散進入較大區域。它們的混合形成了一種深橘色

注意這個綠色與左邊綠色之間的區別

混合出綠色

初學者在混合綠色的時候常常遇到問題，但是當你製作出一個顏色系列時就能體會到其中的樂趣，正如這裡示範的一樣。

將少量黃赭色與冷藍色混合，在紙上用產生出的綠色畫螺旋線，然後在調色板中再加一些黃赭色，畫出另外一個螺旋，然後再加，繼續重復，直到最後得出了一個純粹的黃赭色螺旋線，使用藍色進行同樣的過程，看看只用兩種顏色能夠創造出多少種綠色。

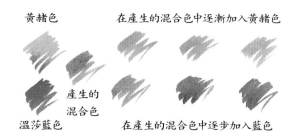

黃赭色　　　　在產生的混合色中逐漸加入黃赭色

產生的混合色

溫莎藍色　　　在產生的混合色中逐步加入藍色

在紙上混合顏色

顏色在紙上也可以進行很好的混合（見第22頁），使用黃赭色和冷藍色做個小練習試驗一下，使用純粹的黃赭色在紙上繪製一個葉叢的圖案，加入已經混合好的

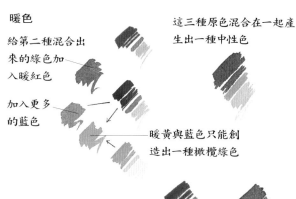

用黃赭色寫意地塗畫出的第一個圖形

用暗色描繪的各種葉子形狀

用暗色繪製的單色習作

加入的第二種顏色

用暗色繪製的"凹陷的"負圖形

暖色與冷色

你已經看到暖色和冷色如何操作才能相互混合。這裡再舉兩個例子示範只透過暖色與暖色和冷色與冷色的結合來獲得不同的綠色，記住要保持顏色的純度，做練習的時候，任何混合色中都不能使用三種以上的顏色。

暖色

給第二種混合出來的綠色加入暖紅色

加入更多的藍色

這三種原色混合在一起產生出一種中性色

暖黃與藍色只能創造出一種橄欖綠色

冷色

給第二種混合出來的綠色加入冷紅色

加入更多的藍色

冷黃與藍色只能創造出一種亮綠色

將這三種原色等量混合產生出一種中性色

混合乾顏料

能否將乾顏料與畫紙的表面平滑均勻地混合，或者與另外一層事先塗置好的顏色相混合，決定於你在塗色時所繪製的線形方向。

這個只要考慮所畫的題材就可以輕易地做到。另外，你可以在整個塗繪的過程中選擇描畫傾斜或垂直的線形，或其他變換的筆觸。

均勻地混合

在這裡的例圖中，彩色鉛筆示範了如何在一個平滑的紙面上均勻地將色彩進行混合來描繪出樹皮的過程。先使用單色畫進行實踐，練習運用著筆力度獲得濃重的暗色，將其與淺色區域進行對比，創造出立體的效果，隨後根據自己的想法，可以在混合均勻的區塊上，按照一定的方向疊加繪製傾斜或彎曲的線形。

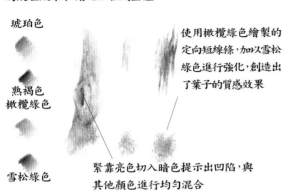

不斷變換上下方向和著筆力度，均勻地畫出樹幹

在淺色形體的後面加暗色塊

在混合的色區上描畫傾斜或彎曲的線條

用彎曲的線形描繪形體

下面的圖案顯示了如何將不同的紋理效果和諧地組合成整體

琥珀色

熟褐色
橄欖綠色

雪松綠色

使用橄欖綠色繪製的定向短線條，加以雪松綠色進行強化，創造出了葉子的質感效果

緊靠亮色切入暗色提示出凹陷，與其他顏色進行均勻混合

在有肌理的表面上進行均勻混合

藝術家等級的鉛筆用在有肌理的畫紙表面上效果很好。如果用筆力度比較輕，畫面可以保留紙上的肌理；筆力重些的話，顏料會產生出平滑的光澤，能夠使削尖的鉛筆創造出色彩和色調的暗區，在邊緣區域乾脆地切入，獲得對比效果。

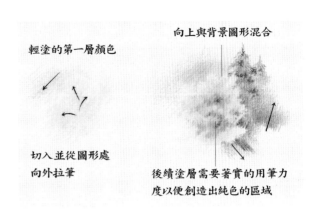

輕塗的第一層顏色

向上與背景圖形混合

切入並從圖形處向外拉筆

後續塗層需要著實的用筆力度以便創造出純色的區域

混合乾顏料

如果你喜歡在肌理粗重的表面上繪製濃郁的色彩，那就在粗紋的畫紙上塗置一層水彩顏料做為底色，載體可以選用規格為 600 克（300lb）的 Saunders Waterford 品牌畫紙。等這層底色變乾之後就可以作為底面，使用軟質的蠟筆在上面繪畫了。

使用這裡介紹的兩種方法進行實驗，反復鋪置蠟筆塗層，使用一條飾帶花邊，將一張紙緊裹成棒形的鉛筆狀。

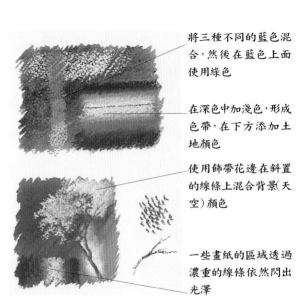

將三種不同的藍色混合，然後在藍色上面使用綠色

在深色中加淺色，形成色帶，在下方添加土地顏色

使用飾帶花邊在斜置的線條上混合背景（天空）顏色

一些畫紙的區域透過濃重的線條依然閃出光澤

空中透視

在一些情況下無意識地回避表現空中的透視關係是初學者在繪製風景畫的時候常常遇到的問題之一。知道從空中看一個池塘的形狀是圓的，他們就盡量努力將其畫成圓的，即便從他們所站的地面視角所看到的實際形狀完全不同，甚至沒有一點圓形的跡象。

從空中觀看到的景物視圖

基於上述原因，我們在這裡示範兩種空中透視的表現方法，來說明如果從空中看一個物體，我們能夠看到它的多少（以及多麼少的）樣貌和特徵。

如果從飛機上看，如下圖所示，鄉村展現出來的建築物所處的透視角度就和站在懸崖頂上觀察到的或從建築於懸崖的海邊住宅頂上向下看的情況非常類似。

從上方觀察一條寬闊的河流和摩天大樓，會給你一種距離極遠的感覺，風景一直延伸到目光所及之處。

田園風景格局

田野和牧場看上去就像拼布被子一樣，每塊區域都有著不同的顏色、紋理和色調變化，後者常常受到雲體形狀的影響。常有牲畜吃草的田野色彩斑駁；經過耕犁的土地則呈線狀圖案；繁茂的牧場顯示的濃綠更趨統一；由籬笆和圍欄圈起來的每片區域，偶爾散布著宅戶群落，彌漫著秩序與寧靜的氛圍。

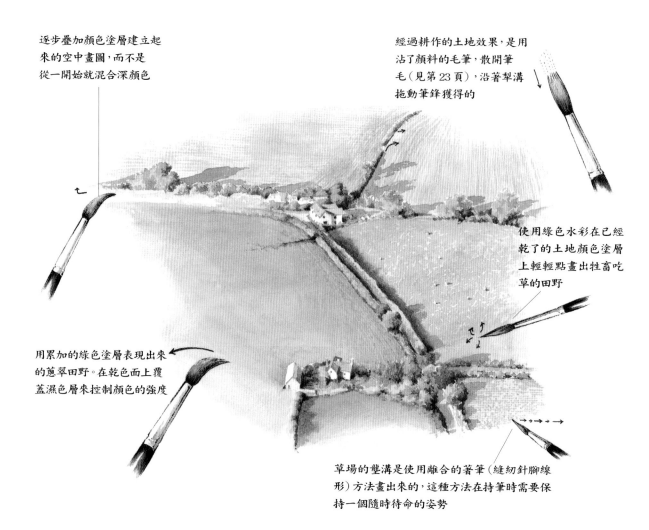

逐步疊加顏色塗層建立起來的空中畫圖，而不是從一開始就混合深顏色

經過耕作的土地效果，是用沾了顏料的毛筆，散開筆毛（見第23頁），沿著犁溝拖動筆鋒獲得的

使用綠色水彩在已經乾了的土地顏色塗層上輕輕點畫出牲畜吃草的田野

用累加的綠色塗層表現出來的蔥翠田野。在乾色面上覆蓋濕色層來控制顏色的強度

草場的壟溝是使用離合的著筆（縫紉針腳線形）方法畫出來的，這種方法在持筆時需要保持一個隨時待命的姿勢

都市風景畫的格局

　　都市與城鎮的風景格局主要包括佈置緊湊的各種水平與垂直的形體，儘管在其中的一些地方穿插有園地和成片的樹木，我們也常常需要有一條寬闊的河流來為構圖提供一個頤養觀眾視線的區域以增強畫面的效果。橋梁的置入將有助於建立起畫面的整體感，天空中雲彩的形狀可以給本來可能見棱見角的場景加入一抹柔和的色彩。

在繪製遠距離的區域時，最初的用筆著力要盡可能地輕柔，以便控制好明暗度

摩天大樓作為焦點提供了最重要的垂直引導線（見第16頁），從這條主線出發，其他的水平與垂直輔助線將構圖的其餘部分聯繫起來

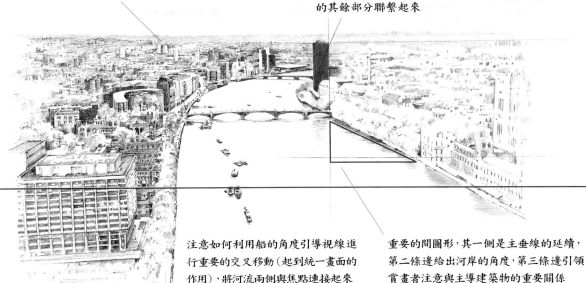

注意如何利用船的角度引導視線進行重要的交叉移動（起到統一畫面的作用），將河流兩側與焦點連接起來

重要的間圖形，其一側是主垂線的延續，第二條邊給出河岸的角度，第三條邊引領賞畫者注意與主導建築物的重要關係

繪製複雜的區域時需要仔細觀察，耐心和實踐才能控制好筆法

鉛筆練習

獲得準確的、控制的線條

先畫短線，調頭回描，再回描，然後繼續向前畫

使用相同方法建立水平線

平行線系列

連續繪製短線，將它們平行排列，讓邊緣形成輪廓

用削尖的鉛筆上下移動，然後使向下的主要線條形成較暗的色調

留出缺口

圖中彎曲的邊線系列開始是由連續繪製的平行線組成，留出一個缺口，繪製的時候將線條縮短增加缺口的尺寸

複雜圖案

更加複雜的圖形表現了牆壁窗戶、橋梁等

戶外作畫

借助於攝影

要想在繪畫中成功地利用拍照，最好的方法是將其作為備份，與速寫作業一同進行，我們在進行寫生時會流露出一種自發性，這種自發性在直接參考照片時就會丟失。但是，照片作為參考會對我們的藝術作品起很大的幫助作用，它能夠捕捉到一瞬間的情緒，使活動靜止下來，（尤其是在對水取景時特別有幫助）讓你能夠對圖形和形狀進行分析，在時間短促或天氣條件不確定的情況下，也能給你提供快速捕捉場景的機會。它還能讓你透過鏡頭構建場景並從不同視角快速地將畫面記錄下來。在進行繪畫時所做的記錄可能是匆匆塗鴉的或者是從容寫就的，但無論怎樣，這些顏色筆記都將成為你的參考資料庫，對你來說它們是獨一無二的。

寫生作業

帶著真誠去畫，帶著內心的渴望，不僅將你認為你所看到的東西表達在紙上，還要將你對它的感覺畫出來，這聽上去有些複雜，但做起來沒有那麼難。

當你開始下筆的時候，不要去想它在紙上看上去會是甚麼樣子，先對繪畫主體進行觀察，真正地去看它，努力去理解它，既包括主體也包括其周圍的環境，記下它們的關係、透視、尺寸比例、不同質感等。這時候是你的"思考時間"，也是任何藝術作品中無法估價的部分。

問你自己為甚麼首先選擇了這個主題，你將要把寶貴的時間花在給它畫像這件事上，是甚麼吸引你這麼做呢？在你描繪景色、物體或者無論甚麼對象的時候，這些提問將幫助你確定應該將重點放在哪裡，這樣你才能創作出獨一無二的，只屬於你自己的作品。

利用照片和寫生本

在你進行拍照的時候，照片就是對你眼前景物的記錄，它只是一個記錄，而一幅速寫或更加細緻的素描圖可能包含很多內容，其中有你打算更仔細地進行觀察和記錄的區域，或者是那些你準備簡化甚至完全參考的區域，無論是哪種情況，如果你想要在以後的某天使用你的速寫稿，一定要拍出一系列的照片來鞏固記憶，但是不要單純依賴於它們。

利用每一種可能的方式和各種工具來填充你的寫生本，諸如小習作、大印象、實驗標記、細緻地觀察、快速的動作等，任何內容，它將成為你觀察和感覺周圍的方式，並且以一種令人振奮而又獨特的方式影響到你所完成的藝術作品。

學習畫線

你在為以後準備一幅"工作用"的草圖，你可以使用鉛筆在紙上隨意地繪製漫遊的線條，開始時用筆力度要輕，繪製陰影線時加重筆力，使用傾斜的線條表現色塊，等等。

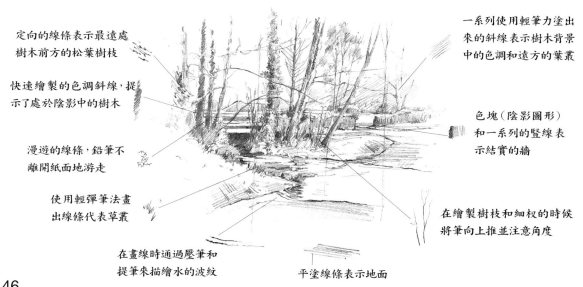

定向的線條表示最遠處樹木前方的松葉樹枝

快速繪製的色調斜線，提示了處於陰影中的樹木

漫遊的線條，鉛筆不離開紙面地游走

使用輕彈筆法畫出線條代表草叢

在畫線時通過壓筆和提筆來描繪水的波紋

平塗線條表示地面

一系列使用輕筆力塗出來的斜線表示樹木背景中的色調和遠方的葉叢

色塊（陰影圖形）和一系列的豎線表示結實的牆

在繪製樹枝和細杈的時候將筆向上推並注意角度

照片的使用

這是一幅更加細緻的素描草圖。這裡展示了在現場進行初始的畫面構圖時，我是如何使用備份照片作為參照的，這張照片的攝製是與對頁上的工作畫稿製作同時進行的。藝術家構思一幅畫的過程與臨摹一幅照片（見第 34~35 頁）相比是非常不同的。

第二幅素描畫在經過了水彩顏料的藝術處理之後展示了最初的色調層是如何塗置的，在相同的區域，添加了更加濃郁的色彩與色調。

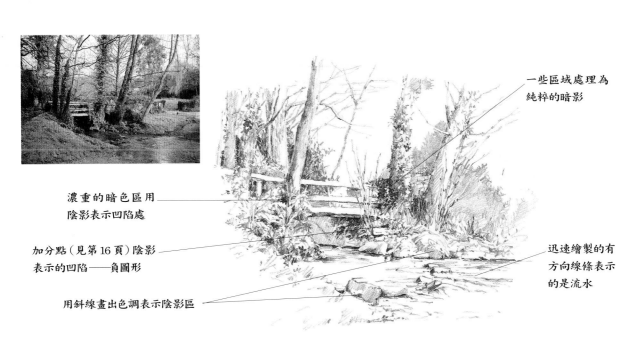

一些區域處理為純粹的暗影

濃重的暗色區用陰影表示凹陷處

加分點（見第 16 頁）陰影表示的凹陷——負圖形

用斜線畫出色調表示陰影區

迅速繪製的有方向線條表示的是流水

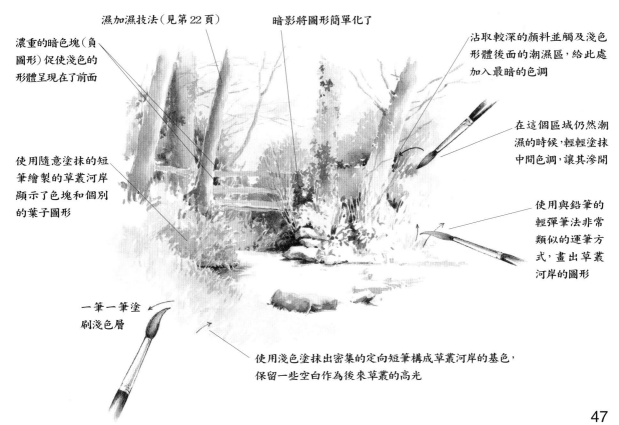

濕加濕技法（見第 22 頁）

暗影將圖形簡單化了

濃重的暗色塊（負圖形）促使淺色的形體呈現在了前面

沾取較深的顏料並觸及淺色形體後面的潮濕區，給此處加入最暗的色調

使用隨意塗抹的短筆繪製的草叢河岸顯示了色塊和個別的葉子圖形

在這個區域仍然潮濕的時候，輕輕塗抹中間色調，讓其滲開

使用與鉛筆的輕彈筆法非常類似的運筆方式，畫出草叢河岸的圖形

一筆一筆塗刷淺色層

使用淺色塗抹出密集的定向短筆構成草叢河岸的基色，保留一些空白作為後來草叢的高光

天空和雲

繪圖練習

在使用鉛筆描繪線條的時候,你需要對著筆方向進行認真考慮,一幅成功的畫圖常常需要手、臂和身體的一系列協調動作,特別是在繪製輪廓和角的時候。

下面這些練習的設計目的就是鍛煉用筆時手腕的靈活性,在進行練習的過程中,盡可能地嘗試不同方向,這樣做會有助於你的肌肉鬆弛。

4B 鉛筆

表示輪廓的色塊　　繪製分離的線條,組成彎形圖案　　輕輕描出成片的細線,組成輪廓圖形　　練習手和臂的動作,仔細察看用力著筆的方向　　開放的筆法,琢磨一下它們的行筆方式　　密集的描法,練習在不同方向上繪製輪廓圖形

選擇繪製輪廓的線形

輪廓線不論是間斷的還是連續的,都需要一致性才能達到準確的表達效果。你描出的線可能是色調清淡的,也可以是著筆實在的,但是你一定要控制好它們,對你想要得到的效果預先就心知肚明。

多進行實踐,練習從不同方向描繪輪廓線,這樣做對於提高個人技巧是非常關鍵的。

用力均勻的長、短輪廓線　　由一系列的虛線組成的輪廓線圖形,繪製虛線的時候,使用筆和紙離合交錯的劃線方法　　具有色調層次的輪廓圖形和淺色調塗層,分別使用實a筆和輕筆力繪製

從深色調的中心塊向外描繪　　在輪廓圖形中加入色調　　給淡色調的輪廓圖形留出亮色的邊

水筆和墨水

　　點畫法比較耗費時間，但是當一幅使用這種技法繪製的圖像完成之後，作為整體給人帶來的觀感，它的耗時是非常值得的。使用這種方法操作時，是將筆與紙保持垂直，用力而清晰地將點一個一個地畫出來，不要試圖匆匆了事，否則你會把結果搞糟。如果在中途感覺累了，你可以先將作業暫時放下，之後再繼續。

點畫法

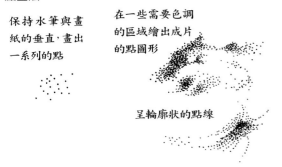

保持水筆與畫紙的垂直，畫出一系列的點

在一些需要色調的區域繪出成片的點圖形

呈輪廓狀的點線

點劃線

用一系列的點劃線組成輪廓線

彎曲的輪廓"線"構成了可以辨認出來的圖形

水性色鉛筆

　　單色圖像是靠色調的塗層和變化而形成的，這種圖像用來描繪天空很有效果，並且透過施用不同的筆力就可以將其輕易地表現出來。需要記住的重要事項是，你要對繪製主題有所理解，這樣才能知道哪裡在著筆的時候需要用力，哪裡應該留出白紙的空間。

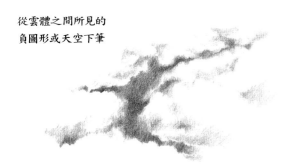

從雲體之間所見的負圖形或天空下筆

箭頭表示運筆方向，繪製出了雲的輪廓邊緣

用柔和的色調變化表現出雲的邊緣

中硬度碳精筆

　　中硬度碳精筆在快速繪製雲體的習作時很有用。與淺色鉛筆相比，它能夠製作出較深的色調，在描繪精細區塊時，又優於深色鉛筆。

在白紙上保留的區域

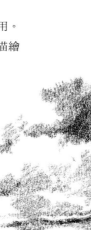

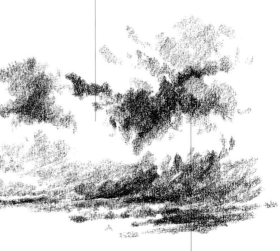

斜筆塗繪表現天空

使用紙筆離合的方法繪製的線形——在水平的方向上製造出雲層退去的效果

用彎曲的線描畫雲的陰影

水彩練習

與使用鋼筆和墨水構成輪廓的途徑一樣，在使用水彩顏料畫雲的時候，先用毛筆刷出輪廓，雲的圖像就顯現了，在這個時候，你需要遵循這樣一個指導原則："你所畫的內容固然重要，你選擇丟棄的區域同樣重要。"

下面這些練習的目的就是幫助你學會如何觀察和描繪雲的形狀，然後用你的個人風格對它們進行藝術加工。

三色混合

練習用筆的動作

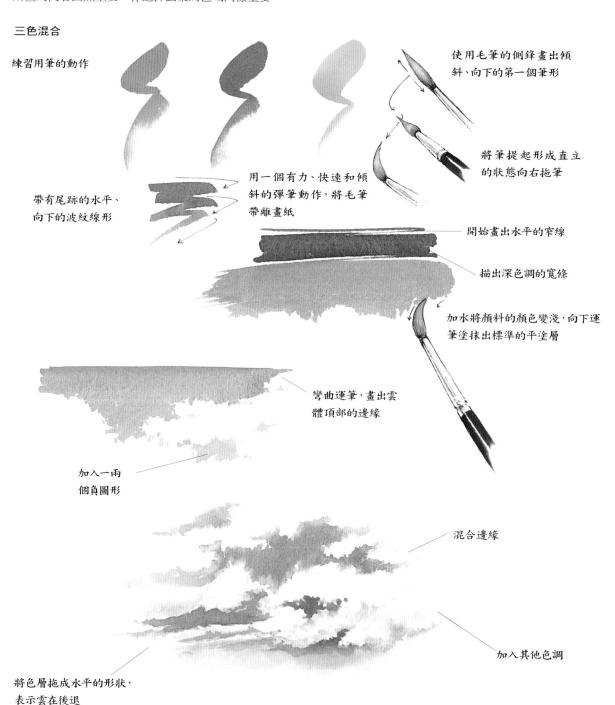

使用毛筆的側鋒畫出傾斜、向下的第一個筆形

將筆提起形成直立的狀態向右拖筆

用一個有力、快速和傾斜的彈筆動作，將毛筆帶離畫紙

帶有尾跡的水平、向下的波紋線形

開始畫出水平的窄線

描出深色調的寬條

加水將顏料的顏色變淺，向下運筆塗抹出標準的平塗層

彎曲運筆，畫出雲體頂部的邊緣

加入一兩個負圖形

混合邊緣

加入其他色調

將色層拖成水平的形狀，表示雲在後退

用水彩著色的三種不同方法

我在本頁中介紹了三種方法供大家進行實驗，在實驗過程中你會對這個充滿魅力的題材逐漸熟悉起來。做

練習時使用與對頁上相同的顏色組合，繪製出單色畫。

濕加濕

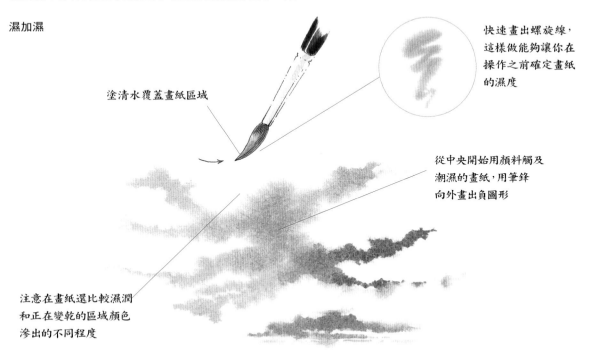

塗清水覆蓋畫紙區域

快速畫出螺旋線，這樣做能夠讓你在操作之前確定畫紙的濕度

從中央開始用顏料觸及潮濕的畫紙，用筆鋒向外畫出負圖形

注意在畫紙還比較濕潤和正在變乾的區域顏色滲出的不同程度

乾上加濕

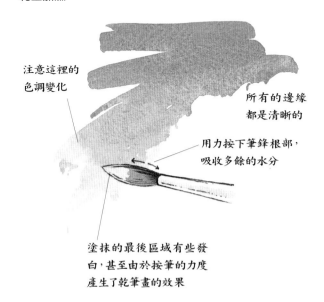

注意這裡的色調變化

所有的邊緣都是清晰的

用力按下筆鋒根部，吸收多餘的水分

塗抹的最後區域有些發白，甚至由於按筆的力度產生了乾筆畫的效果

迅速而隨意的塗法

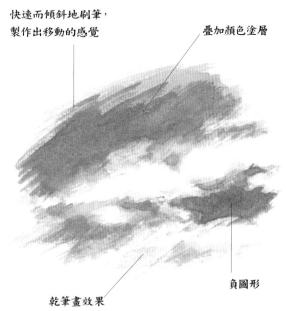

快速而傾斜地刷筆，製作出移動的感覺

疊加顏色塗層

乾筆畫效果

負圖形

繪製雲體時的典型問題

雲的形狀千姿百態，天空的顏色也千差萬別，這讓你在想要表現它們的時候有了無窮多的選擇。天空呈現出的數不清的色調變化能夠表達出不同的心境與氛圍，它們可能是寧靜的，又或者充滿了動感。根據這些不同，我們可以考慮採用有方向的筆法來描繪它們，不論是使用鋼筆還是毛筆，都可以以一塊藍色的平面區域做背景，繪製出雲的輪廓。

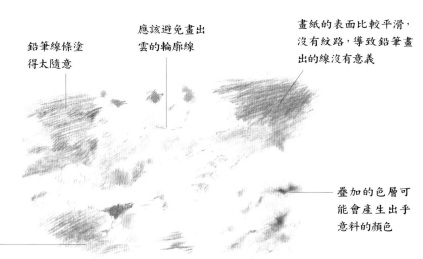

鉛筆線條塗得太隨意

應該避免畫出雲的輪廓線

畫紙的表面比較平滑，沒有紋路，導致鉛筆畫出的線沒有意義

疊加的色層可能會產生出乎意料的顏色

不同區域的顏色塗層說明缺乏對雲體的理解

描繪色調

一開始就直接描繪色調。選擇一塊天空，通過將一種色調與另一種色調進行微妙地融合或者反襯，描繪出顏色從最深到最淺（白紙）的色調之間的漸變過程。

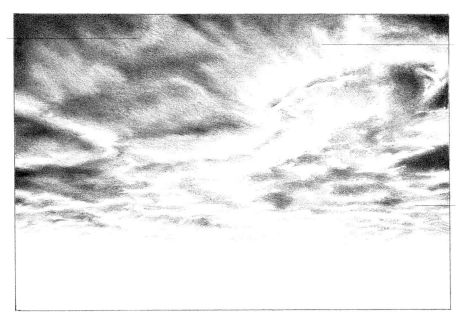

在暗色區域內改變色調

留出畫紙的空白，表現光線

畫出不同的色調圖形

自己嘗試色調練習

先繪製傾斜的線條進行混合練習，筆力要輕，然後沿著雲的輪廓繪製交叉陰影線和線條。

2B 鉛筆

開始繪製簡單的斜線，組成色調塊

使用橡皮擦穿過鉛筆繪製的圖案可以很容易將錯誤清除

交叉陰影

組成輪廓的線條

解決對策

要記住雲彩是在遠處藍色區域的前方漂浮著的，在下面的例圖中，我使用了 Derwent 品牌的工作室鉛筆，先將藍色的負圖形安置就位，然後繪製出陰影區域形成雲的輪廓，並且將最淺色的區域放在了畫面所有內容的前方。

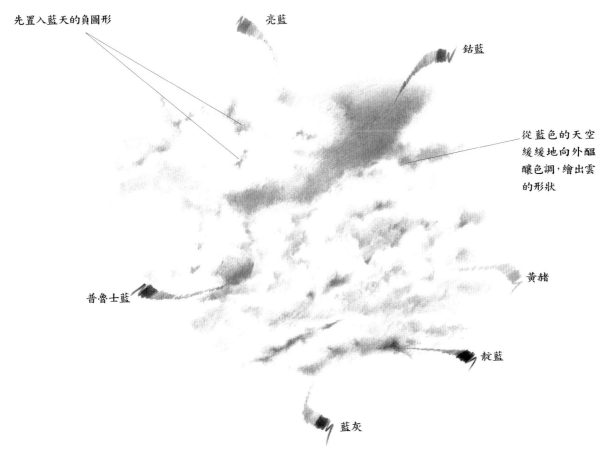

先置入藍天的負圖形

亮藍

鈷藍

從藍色的天空緩緩地向外醞釀色調，繪出雲的形狀

黃赭

普魯士藍

靛藍

藍灰

顏色

選出你要使用的顏色，對每一種進行輪流練習，好讓你自己逐漸熟悉鉛筆的使用。瞭解當給彩色的筆芯施加不同力度進行著色時，畫紙所生成的不同效果。這個過程讓你放鬆，你可以借此大好機會練習運用不同的筆法創作出色調輪廓和色塊。

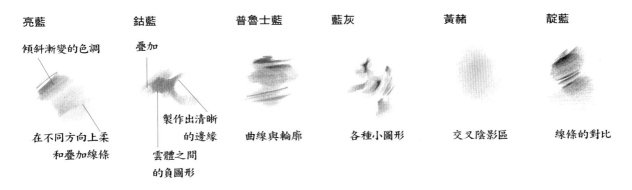

亮藍

傾斜漸變的色調

在不同方向上柔和疊加線條

鈷藍

疊加

製作出清晰的邊緣

雲體之間的負圖形

普魯士藍

曲線與輪廓

藍灰

各種小圖形

黃赭

交叉陰影區

靛藍

線條的對比

情緒與氛圍：典型問題

天空的情緒是多變的，我在這兩頁中列舉了兩種氣氛的對比來幫助你們理解這一題材的不同處理方法，這兩種方法都需要依賴光的效果。在本頁中，你可以看到，一穹處於黃昏之際的寧靜天空，從地平線的後面閃出強光，給整個畫面增添了一抹溫暖的色澤。而在對頁的例圖中，預示著風暴的天空從雲層縫隙中透射出的是冷光，給畫面製造出行進和動蕩的印象。

給雲加了輪廓線

對濕加濕技法的思考和掌握都有欠缺

畫法未經思考

畫紙上的思索

初學者所要面對的問題之一是如何避免將天空完全畫成一個平面，並且雲彩的形狀應該是立體的。在最大

片的積雲直接出現在前景的上方，其他的雲體隨著距離的拉遠好像退去的時候，這個前景、中景和遠景的劃分就顯現出了效果。

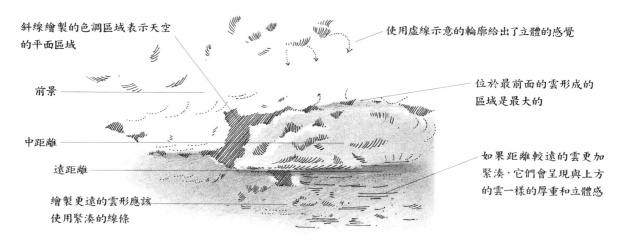

斜線繪製的色調區域表示天空的平面區域

使用虛線示意的輪廓給出了立體的感覺

前景

位於最前面的雲形成的區域是最大的

中距離

遠距離

如果距離較遠的雲更加緊湊，它們會呈現與上方的雲一樣的厚重和立體感

繪製更遠的雲形應該使用緊湊的線條

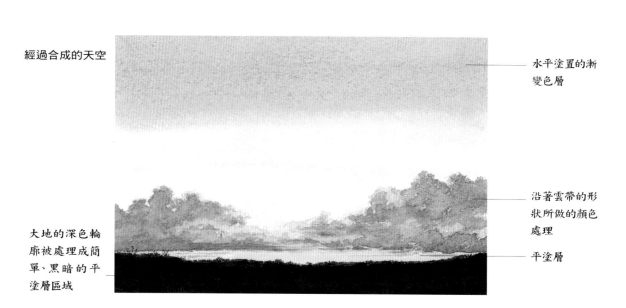

經過合成的天空

水平塗置的漸變色層

沿著雲帶的形狀所做的顏色處理

平塗層

大地的深色輪廓被處理成簡單、黑暗的平塗層區域

解決對策

為了給整個氛圍創造出一種強烈的感覺，你需要引入更強的對比，包括紋理上的或色調和顏色上的。在構成一個昏暗天空的負圖形中塗上均勻的色彩，與雲朵的淺色及明亮的邊緣形成強烈對比，其效果非常震撼，這些蓬鬆的雲正快速穿越，醞釀著戲劇性的天空。

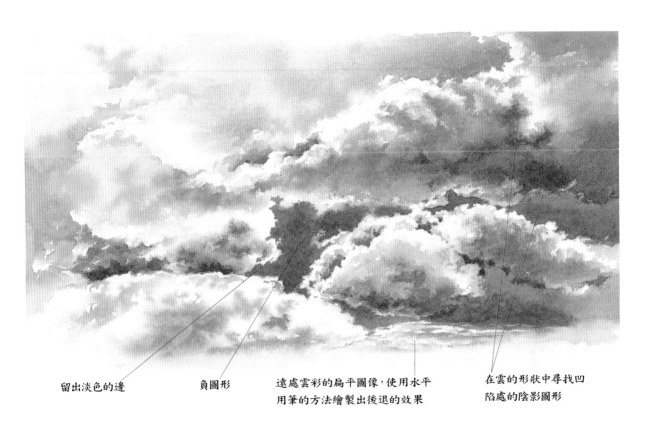

留出淡色的邊

負圖形

遠處雲彩的扁平圖像，使用水平用筆的方法繪製出後退的效果

在雲的形狀中尋找凹陷處的陰影圖形

漸變

練習繪製漸變塗層，包括顏色和色調的變化，在基礎部位添加清水，可以製造出在天空中過濾光線的效果。

漸變塗層

光線的印象是通過添加清水製造出來的

往下畫時，給塗層加清水，稀釋顏料

實踐練習

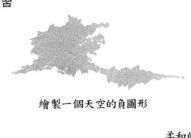

繪製一個天空的負圖形

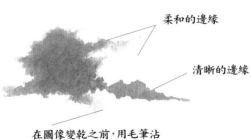

柔和的邊緣

清晰的邊緣

在圖像變乾之前，用毛筆沾清水對邊緣進行柔和處理

嚴謹繪圖法的典型問題

　　繪製雲體的時候適宜使用顏料、蠟筆、炭筆和鉛筆，也可以使用鋼筆和墨水進行畫風寫意的表現創作，但是如果要想採取一種緊湊、細緻的繪圖方法，使用後者就會出現問題。

　　在使用鋼筆和墨水進行繪畫時，可以嘗試各種方法作為熱身訓練。在這個過程中，重要的不僅僅是所用鋼筆的種類和方法，我們選擇在上面作畫的紙張也同樣重要。有些方法在操作的過程中，要用墨水在畫紙表面輕輕擦過，為的是獲得某種效果，這時候可能就需要使用有輕微紋路的紙面，即那種表面粗糙的畫紙。然而，這種方法只有經過練習才能得到滿意的結果。

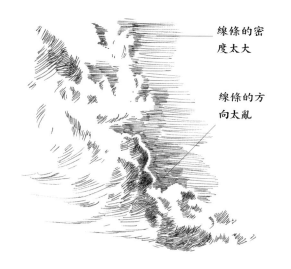

線條的密度太大

線條的方向太亂

交叉陰影線太密，與其他區域更加精細的塗層對比效果不好

第一個塗層區域是成功的，卻被隨意疊加的斜線破壞了

　　無論是展示平坦的天空區域的水平著色，還是圍繞雲形的彎曲線條，都要讓你的行筆線條跟隨你所看到的形狀，練習繪製輪廓線和紙筆離合的平行線，以及交叉陰影線，選用不同的畫紙表面，弄清哪一種最適合你。

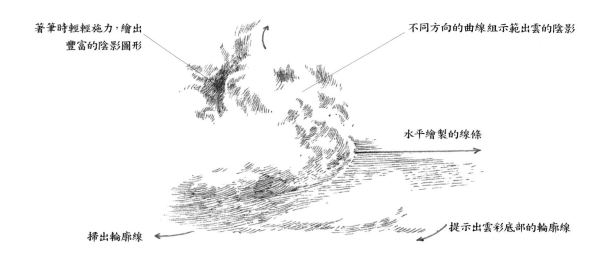

著筆時輕輕施力，繪出豐富的陰影圖形

不同方向的曲線組示範出雲的陰影

水平繪製的線條

掃出輪廓線

提示出雲彩底部的輪廓線

解決對策

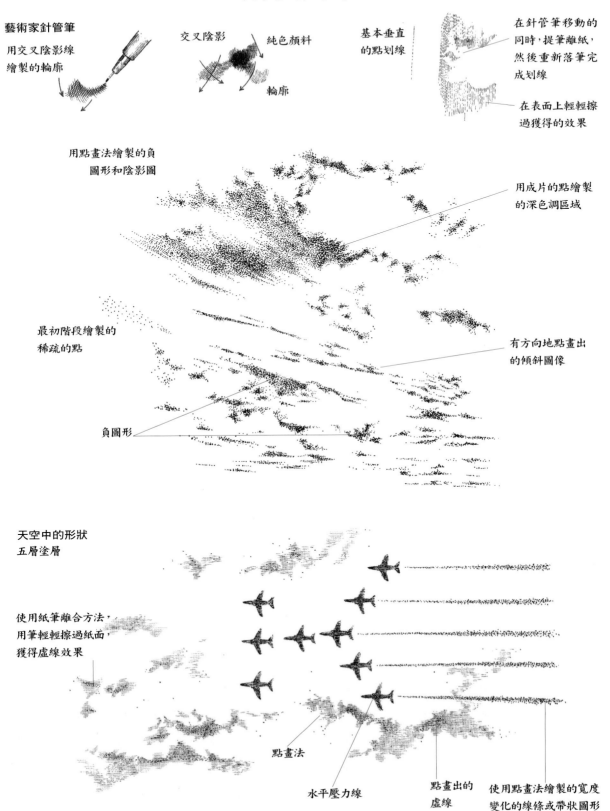

藝術家針管筆

用交叉陰影線繪製的輪廓

交叉陰影

純色顏料

輪廓

基本垂直的點划線

在針管筆移動的同時，提筆離紙，然後重新落筆完成划線

在表面上輕輕擦過獲得的效果

用點畫法繪製的負圖形和陰影圖

用成片的點繪製的深色調區域

最初階段繪製的稀疏的點

有方向地點畫出的傾斜圖像

負圖形

天空中的形狀
五層塗層

使用紙筆離合方法，用筆輕輕擦過紙面，獲得虛線效果

點畫法

水平壓力線

點畫出的虛線

使用點畫法繪製的寬度變化的線條或帶狀圖形

示範：混合的天空

一個布滿了積雲和卷雲的天空描繪起來更加讓人興趣盎然，尤其是在傍晚時分，你可以看到天幕下斑斕的色彩和耀眼的色調對比。前景中的樹木輪廓連同它們的暗色基底給地平線上的所有活動鑲上了暗色的基礎畫框，而蠟筆則是描繪這一素材的理想工具。

設計構圖

如果你仔細觀察一個取景框內的畫面，你會定位一個焦點或感興趣的著眼點，然後由它引導你的視線進入畫幅。在下面這兩張初步繪製的草圖中，說明文字解釋了為甚麼右面的圖被選中作為一幅畫的畫基。

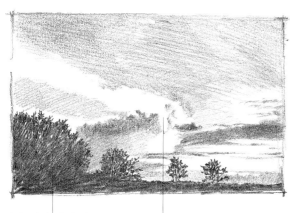

呆板的大片樹影佔據了前景太多的空間

作為焦點的主要雲塊過於居中了

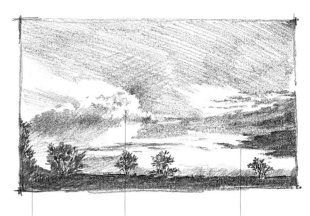

樹的色調比較有力，形成了部分前景外框

作為焦點的主要雲塊在前景中與樹協調地聯繫起來

陰影雲引領視線進入畫面深處

筆法練習

我一直都保留著一些舊水彩畫紙的邊角料用來檢驗顏色或測試某種繪畫技法。我做的測試之一就是試驗出合適的行筆線形，用在這兩頁例圖的展示中。採用單色畫法來繪製你所構想的作品是個好主意，而這個使用炭筆所做的練習可以被當成賽前的熱身準備。我使用紙筆將炭色混合，採用的方法與對頁上的蠟筆畫所使用的方法是一樣的。

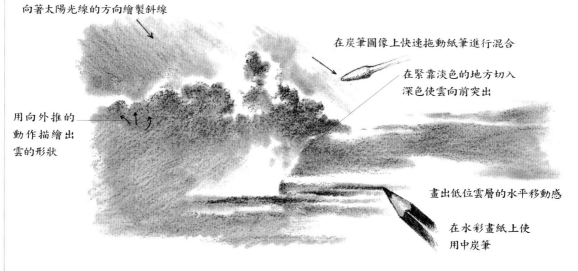

向著太陽光線的方向繪製斜線

在炭筆圖像上快速拖動紙筆進行混合

在緊靠淡色的地方切入深色使雲向前突出

用向外推的動作描繪出雲的形狀

畫出低位雲層的水平移動感

在水彩畫紙上使用中炭筆

粉彩習作

在經過考慮之後，我決定對我的原始速寫稿中的形狀稍加改變，把畫幅的橫向格式拉長，正如你所看到的，這樣做強化了水平雲層的效果，使它們與主要雲體產生了鮮明的對比。蠟筆畫板的淺色在需要的時候也可以加入繪畫中。

使用粉彩條在黃色塊中傾斜地塗繪藍色和白色

使用彎曲、向外的用筆動作描繪雲團

用白色蠟筆繪製細節

使用粉彩鉛筆在粉彩條繪製的水平色層上精細描繪出窄雲的輪廓

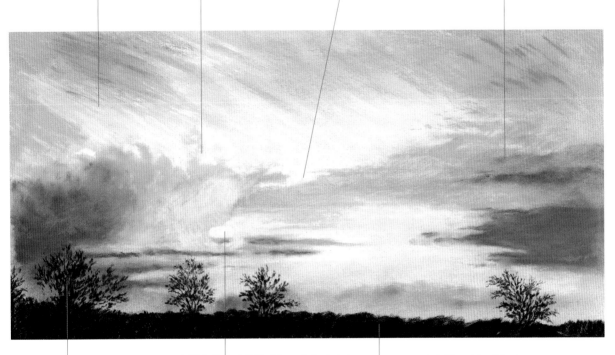

使用削尖的黑色粉彩鉛筆描繪前景中樹影的精細花飾

在緊靠黃色的雲朵處切入白色的天空

使用粉彩條繪製的純靛藍色塊

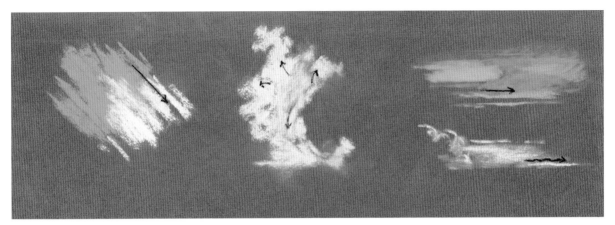

使用蠟筆條向著太陽光線的方向繪製斜線

使用蠟筆條沿著雲團的形狀用力著色

使用蠟鉛筆繪製出微妙的水平線形

水

繪圖練習

這些鉛筆線形的練習在操作時使用了不同的方法，執筆的角度也是多樣的。本頁中示範的都是基本的線形，使用的是軟芯 6B 鉛筆。在對頁上的圖像則對這些基本線形進行了發展，使用了多種繪圖工具，練習了不同的效果。

色塊 **上挑曲線**

下落與飛濺

向下的"之"字形線條

向上與向外的行筆動作

不同線形的結合

波形曲線

使用向下的動作快速行筆

筆力變化的邊對邊線形

使用鉛筆的寬邊　　　　使用鉛筆的窄邊

有角度的提筆、壓筆法畫出的"之"字線形

線形與筆力的結合

各種線形合成的圖案

變化筆力繪製的圖形（線形）——點與劃

畫這條線的時候，中途調頭回描，然後繼續加深色調

選擇畫紙

適用大多數鉛筆的畫紙在塗繪色調平面的時候，都可以在表面上創造出深沉的暗色調，也能夠展現出明晰的肌理效果。如果你使用一種表面較為光滑的紙張，比如 Bristol 畫板，效果的強度就會降低。最好對不同的表面進行實驗，這樣可以發現哪一種表面最適合你自己的特別風格，並且能夠獲得你想要的效果。

利用畫紙的肌理

快速而持續地使用顏料條的側背繪製出的陰影區域強化了畫紙的肌理

點劃線

單一的點劃線

要想在相同的畫紙表面上表現出效果較弱的肌理，就要柔和地描繪一系列的細線

玩轉變換

使用西卡紙

想獲得不明顯的肌理效果，你也可以使用表面比較光滑的畫紙，這樣做還有可能創造出其他不同的效果。

藝術家級鉛筆

這種鉛筆是在繪畫中創造輪廓和曲線的理想工具，尤其適合描繪移動的水。

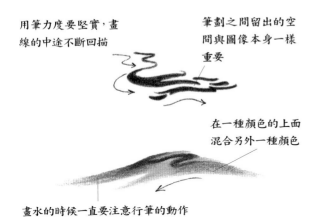

用筆力度要堅實，畫線的中途不斷回描

筆劃之間留出的空間與圖像本身一樣重要

在一種顏色的上面混合另外一種顏色

畫水的時候一直要注意行筆的動作

水性色鉛筆

在這個練習中，水面上的倒影色彩濃重，而起伏的波紋所造成的陰影顏色較淺，要注意它們兩者之間的差別。

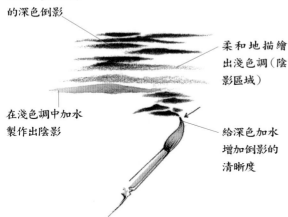

用力描畫出濃鬱的深色倒影

柔和地描繪出淺色調（陰影區域）

在淺色調中加水製作出陰影

給深色加水增加倒影的清晰度

先用乾筆繪圖，然後加濕，就像右上圖中使用圓珠筆的方法一樣，水性（或水溶性）彩色鉛筆可以用來繪製遠距離的倒影。

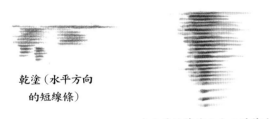

乾塗（水平方向的短線條）

在水平的線條上小心地塗水

水溶性圓珠筆

先用乾圓珠筆繪圖，然後用毛筆塗清水，這種工具很適合創造豐富的對比效果。

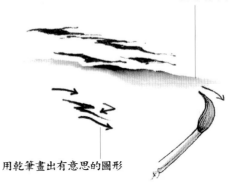

塗抹清水與顏料混合

用乾筆畫出有意思的圖形

水溶性石墨鉛筆

在繪製出基本的圖形之後，使用毛筆和清水製作出單色畫的效果，這種方法在畫瀑布的時候特別有效果。

描繪瀑布中深色的凹陷處

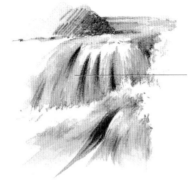

在水的圖形中使用毛筆快速、有方向地加入色蘊

水彩練習

就像前一頁的鉛筆練習一樣,這些水彩的線形練習也要使用不同的繪畫方法,毛筆的執握也需要不同的角度。

你不僅需要實驗各種下筆力度和角度才能掌握這些基本的筆法,最好還要變換不同表面的紙張。我在這裡介紹了三種不同的用於這些繪圖技巧練習的畫紙——粗紋紙、冷壓紙(NOT)和 Bockingford 系列紙張。

上挑曲線

繪製這種線形時,手腕的動作要放鬆,沿著箭頭指示的方向運筆,持筆保持正常的書寫姿勢。

在繪製筆力變化的線形時,要確保在紙上下筆時筆觸的方向是水平的,將筆下壓完成線形的擴展,最後輕輕提筆,整個動作連續、流暢、一氣呵成。

箭頭表示毛筆移動的方向

像輕輕劃過的船浪一樣,同一角度來回畫線

每一筆的粗細都會在不同的位置發生變化

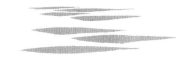

用筆力度變化的邊對邊線形

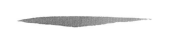

粗細變化的一筆

下落和飛濺的線形

快速向下塗繪之字形和飛濺的線條在動作上是不穩定的,用筆力度也不均勻,筆在移動的過程中也可以返回重畫原有的筆跡或圖形來加深圖像的顏色。

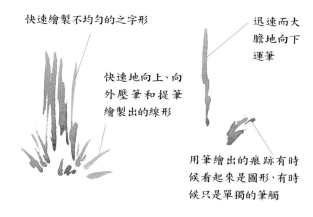

快速繪製不均勻的之字形

迅速而大膽地向下運筆

快速地向上、向外壓筆和提筆繪製出的線形

用筆繪出的痕跡有時候看起來是圖形,有時候只是單獨的筆觸

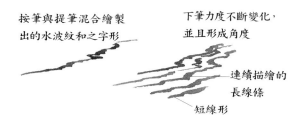

按筆與提筆混合繪製出的水波紋和之字形

下筆力度不斷變化,並且形成角度

連續描繪的長線條

短線形

快速地向一側描繪的線形,一些是單一的,另外一些是返回重描的

繪出從中間色到淡色的色調,並且仔細考慮留出的飛白

在顏料變乾之前,加入更深的顏色,讓倒影從圖像中顯現出來

海浪線形

與上挑曲線的描法類似，這種線形更長，練習的效果更加實在。

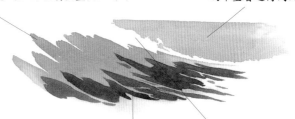

在圖像還濕的時候重復描繪線條，混合形成純色的區域，在它的上面繼續重疊其他線形

與表示遠方平靜水面的平塗層進行對比

讓底色變乾，然後描繪各種不同的線條形成陰影和倒影

留出白紙的空間表示浪潮頂部的泡沫

平塗層

平面塗層給人的印象就像是寧靜的湖水上玻璃一樣的表面。

閃光的水面

為了獲得光在水面上跳躍的效果，在連續的點劃線之間，保留一些白紙的區域不著色。

在一些地方讓顏料混合

練習塗清水向外洗出，進行實驗

水彩波紋

基本的波紋形狀（一筆）

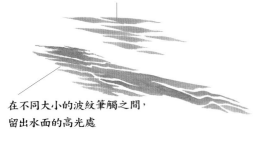

在不同大小的波紋筆觸之間，留出水面的高光處

混合練習

這些練習的過程教會你怎樣才能掌握其中的技法並加以綜合運用，最後製作出不一樣的效果。

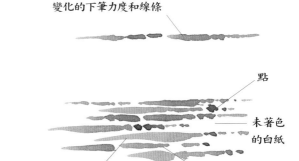

變化的下筆力度和線條

點

未著色的白紙

從左到右著筆力度不同的線條

劃線

波形曲線

你可以使用波形曲線描繪靜止或動蕩的水面上的投影，改變下筆力度就能描繪出透視和距離的效果。

迅速向下繪製的波形曲線　　形似毛筆頭的水平短筆觸

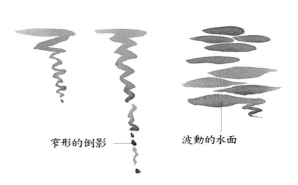

窄形的倒影

波動的水面

運河場景：典型問題

在使用乾筆，比如彩色鉛筆來構建輪廓的時候，改變下筆力度可以強化色調的對比，這個過程使你有機會對完全不同的表面進行藝術處理，並且將得到的效果加以比較。

建築物的固體結構與水（一種無色、透明的液體）的構成要求是截然不同的，然而，如果在一個畫面中將它們並列表現，兩者彼此之間會產生相互的影響，我們可能會看到光線在水面上洋洋灑灑，而蕩漾的水波則反映在毗鄰的建築物玻璃牆中，更加顯眼的是建築物投射在水面上的倒影。

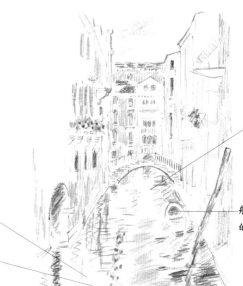

細微的水波紋是重要的區域，卻被忽略了

船的角度與水的關係不對

在最密集的倒影區域留出了太多的白紙空間

天空反射的強度與其他區域的處理不協調

單色鉛筆畫習作

使用單色的繪圖工具來對比色調的不同層次，就拿軟芯的繪圖鉛筆來說，你幾乎可以透過施加一系列變化的筆力，讓它發揮出"著色"的功能。

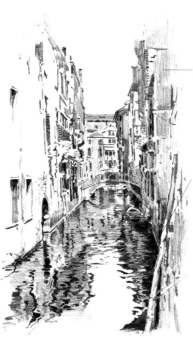

快速的縱向筆觸表現出建築物的陡峭側面

最暗的深色塊與最亮的淺色塊形成了最強烈的對比

顏色筆記

繪製不同角度和場景的小幅（縮略圖）彩色草圖，能夠幫你決策如何設計出令人滿意的構圖。選用有限的顏色組合進行練習，為最後的畫面詮釋做準備。

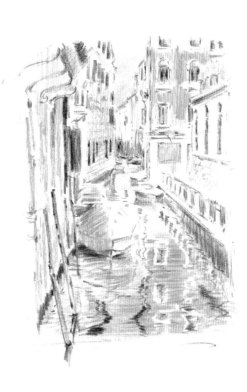

解決對策

堅固的建築物結構在蕩漾的水面上投射出來的倒影表現為各種各樣的輪廓和曲線。在繪畫學習的早期階段，要想對這種靜態的、"瞬時捕捉" 到的景象進行深入有效的研究，最好使用攝影參考來幫助你理解，從而建立起你對繪畫的自信。

使用鉛筆輕輕地描繪出主要的色調塊

輔助線建立起建築物之間的關係

重疊顏色製作出深沉的陰影區

基本的倒影圖形的建立：透過橫向的螺旋線和深赭色的色調圍塊

與土綠色的疊加層統一起來

顏色組合

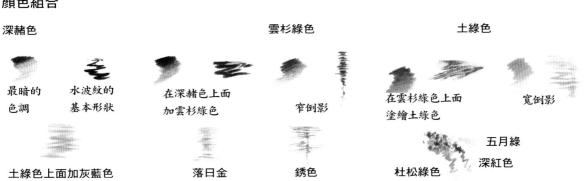

深赭色

最暗的色調　　水波紋的基本形狀

在深赭色上面加雲杉綠色

雲杉綠色

窄倒影

土綠色

在雲杉綠色上面塗繪土綠色

寬倒影

土綠色上面加灰藍色

落日金

銹色

杜松綠色

五月綠
深紅色

港口場景：典型問題

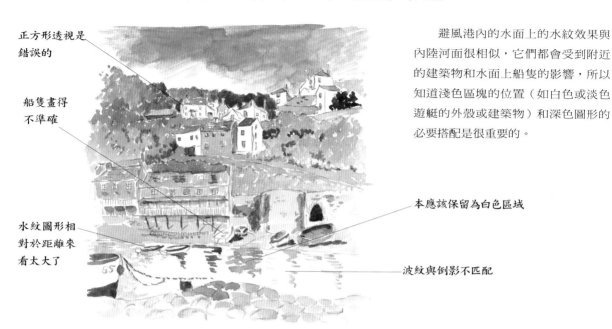

正方形透視是
錯誤的

船隻畫得
不準確

水紋圖形相
對於距離來
看太大了

本應該保留為白色區域

波紋與倒影不匹配

避風港內的水面上的水紋效果與內陸河面很相似，它們都會受到附近的建築物和水面上船隻的影響，所以知道淺色區塊的位置（如白色或淡色遊艇的外殼或建築物）和深色圖形的必要搭配是很重要的。

單色畫習作

練習繪製單色畫非常有助於對色調的變化進行分析，除此之外，添加有限的顏色組合將會給畫面整體帶來更多趣味。

縱向筆法繪製垂直的側面

使用橫向的筆法
繪製房頂

使用橫向的筆法繪製
水面的波紋

解決對策

從下面的畫作中可以看到，使用中性色彩會削弱顏色的效果。繪製水面上的倒影時，大部分波紋使用的都是中性色，這些中性色是由深赭色和法國紺青混合製成的，濃度不同的混合顏料會產生不同的變化效果。

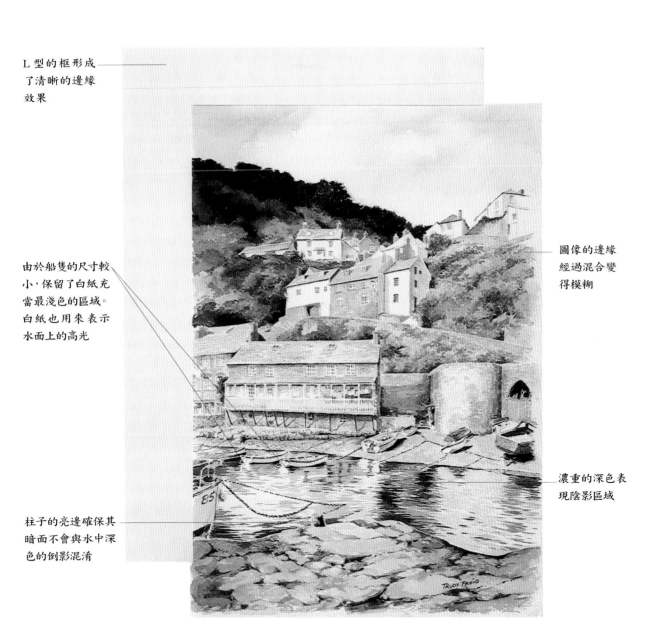

L 型的框形成了清晰的邊緣效果

由於船隻的尺寸較小，保留了白紙充當最淺色的區域。白紙也用來表示水面上的高光

柱子的亮邊確保其暗面不會與水中深色的倒影混淆

圖像的邊緣經過混合變得模糊

濃重的深色表現陰影區域

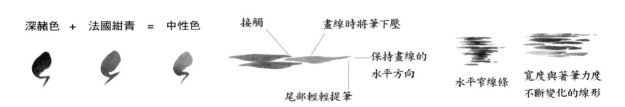

深赭色 ＋ 法國紺青 ＝ 中性色

接觸　　畫線時將筆下壓

保持畫線的水平方向

尾部輕輕提筆

水平窄線條

寬度與著筆力度不斷變化的線形

河上行船：典型問題

你描繪的是一艘正在沈穩行駛於河道的大船，還是一支破浪於洶湧波濤之間的輕舟，這是由水面波紋的效果呈現的。任何船隻行駛過後留下的尾浪都會受到諸多因素的影響，包括船體本身的重量、船行推進的速度、河面寬度和天氣條件等，在表現這些效果的時候，對水平線條的重要性和湍流水域中移動的方向要做到心中有數。

人物和船隻的比例關係不對

綠色太亮了

圖形顯示對水波紋的觀察不正確

隨意的線條太多，沒有考慮到要表現出距離感

鉛筆習作

這幅快速繪製的速寫草圖使用了輔助線來確定出遊艇與水面的角度，從而準確地設置了畫中景物的空間和比例關係。

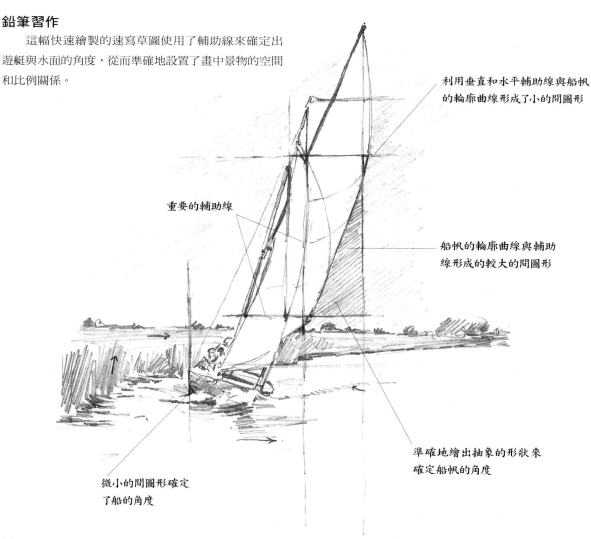

利用垂直和水平輔助線與船帆的輪廓曲線形成了小的間圖形

重要的輔助線

船帆的輪廓曲線與輔助線形成的較大的間圖形

準確地繪出抽象的形狀來確定船帆的角度

微小的間圖形確定了船的角度

解決對策

我使用水溶性石墨和水性色鉛筆描繪的這支小遊艇在一條狹窄水道上飄忽不定地行駛著，清淡的用色給水上的小船賦予了動感。

使用水性色鉛筆與清水混合，給船帆製作出柔和的陰影

天空顏色的塗層用的是筆芯碎末溶於清水的著色方法

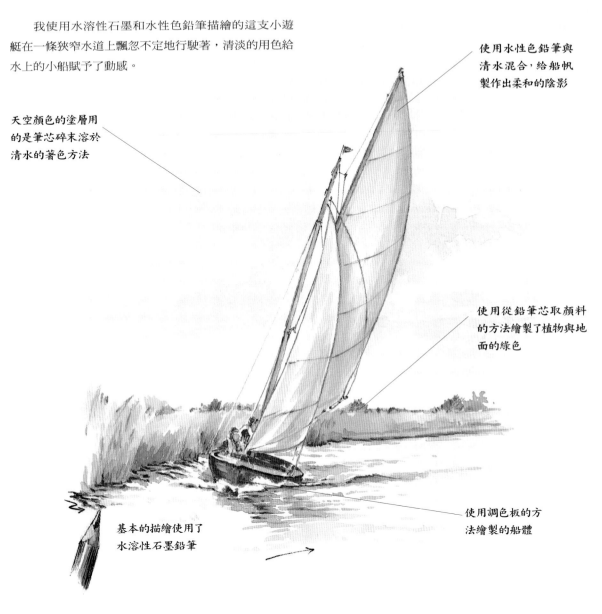

使用從鉛筆芯取顏料的方法繪製了植物與地面的綠色

基本的描繪使用了水溶性石墨鉛筆

使用調色板的方法繪製的船體

繪製遊艇的方法

使用水溶性石墨鉛筆

畫出不規則的方向線條

使用筆芯碎末

在乾燥、清潔的調色板上磨尖筆芯

加清水製作顏料液體

調色板方法

使用水性色鉛筆在一個區域塗出陰影，製作出一個色彩塊

繪圖時用濕毛筆蘸顏色塊，就像在水彩顏料盤中蘸顏料一樣

從鉛筆中取顏料

從鉛筆芯向下面的水中彈出顏料，製作出顏料水

使用濕毛筆

準備清水

示範：瀑布

不論是描繪一個宏大壯觀、層疊奔瀉自懸崖的瀑布，還是勾畫穿行於岩礁巨石之間的細流，藝術家們都會面臨這樣的挑戰，那就是在處理這類題材時如何表現動勢。

我們如果仔細觀察相對緩和一些的瀑布，就能夠對這個問題做出最透徹的分析和理解。在這裡的示範中，我將對與這個主題相關的各個方面分別加以講解，以供藝術家們進行思考。對頁上的例圖是使用水溶性石墨鉛筆和水彩顏料繪製的。

素描寫生（下圖）

在正式展開水彩畫創作之前進行素描寫生時，使用水溶性石墨鉛筆是比較有幫助的，因為這種材料也可以在作品的最後階段中與水彩顏料一起使用。

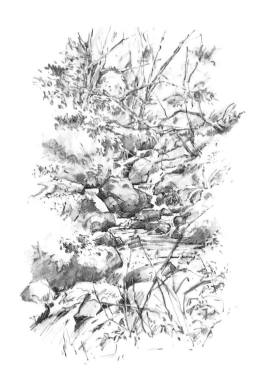

設計構圖（右圖）

考慮你的構圖形式，肖像式構圖，水流是垂直下落的；在風景式的構圖中，你也可以選取水平方向的水景和岩礁巨石做搭配。

示意圖

在最初的草圖自發地形成之後，更進一步的仔細觀察和更加嚴謹的描繪顯示出構圖中的結構和動勢。

在這個圖解的表述中，我將一些流水區域的寬度稍微增加。畫面上疊加的箭頭表示的是我在畫紙上對下筆方向的思考，我就是按照這些想法描繪出了畫中滿行的水流。

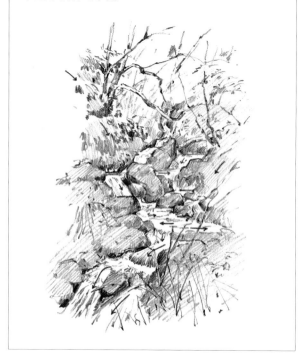

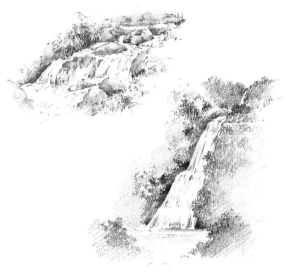

第一階段（右圖）

　　我先用表面光滑的繪圖紙打出草稿和習作，如對頁所示，然後使用規格為 300 克的 Saunders Waterford 冷壓紙（NOT）進行正式著色，因為這種紙既適用於鉛筆也適合水彩顏料。

使用水溶性石墨鉛筆輕輕繪製出主要結構

使用毛筆快速塗抹出淺色塊

在留白區域的周圍上色，留白區域用來表現被陽光直射到的部位

注意植物生長的方向

前景的描繪可以更加細緻

進階描繪（下圖）

小心保留淺色區域

箭頭表示在繪製背景樹木時的下筆方向

保留純粹的白紙區來表現高光

快速向下的長筆塗抹畫出落水感

將筆保持直立的角度，繪出一系列有變化的細小筆觸，表現植物葉子

以正規的寫字角度執筆，定向地掃出線條，繪製水岸

只用毛筆頭的前半部分，用壓筆和掃筆的方法畫出大葉子

用濃重的深色陰影圖形表現凹陷處

山脈與丘陵

繪圖練習

下面圖示的這些線形示範了如何在粗糙、參差不齊的動態感和流暢而漸變的色調之間獲得對比。如果想要使用刺激的色調表示堅硬、棱角分明的圖形，可以加入具有類似特性的線條；塗置均勻而又溫和漸變的色調則需要更加謹慎與和諧的表現手法。

色塊
4B 鉛筆

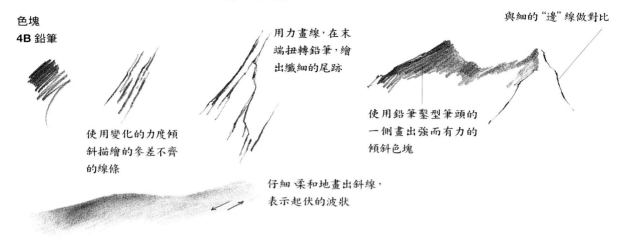

用力畫線，在末端扭轉鉛筆，繪出纖細的尾跡

與細的"邊"線做對比

使用變化的力度傾斜描繪的參差不齊的線條

使用鉛筆鑿型筆頭的一側畫出強而有力的傾斜色塊

仔細柔和地畫出斜線，表示起伏的波狀

變化用筆力度

當你描畫各種線形的時候，用筆的輕重（指的是筆用在紙上的力度）是需要仔細考慮的。為了避免淺色調區域的顏色顯得太暗（如在表現距離的時候）以及具有強烈明（白色）暗對比的區域顯得過於灰色（在強光照射下的前景圖形），你需要提前練習不同的用筆力度。在執筆畫線時，先將力度增加到最大，以不弄斷筆芯為準，然後減到最小，直到在畫紙表面上輕輕擦過筆尖，使淺色調與白紙融匯到看不出來為止。

4B 鉛筆
深色調　　　　　中間色調

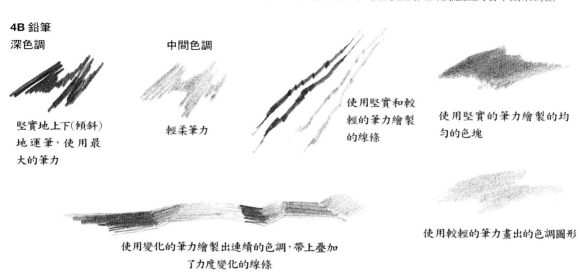

堅實地上下（傾斜）地運筆，使用最大的筆力

輕柔筆力

使用堅實和較輕的筆力繪製的線條

使用堅實的筆力繪製的均勻的色塊

使用變化的筆力繪製出連續的色調，帶上疊加了力度變化的線條

使用較輕的筆力畫出的色調圖形

水筆和墨水

使用水筆和墨水畫出的筆痕非常清晰，以至於各種不同的線形集合在一起能夠產生很好的效果，如將直線和彎曲的平行線與點、畫和純粹的色調（塊）圖形組合起來。

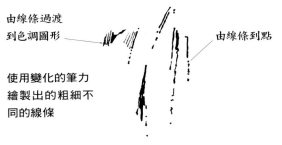

由線條過渡到色調圖形

由線條到點

使用變化的筆力繪製出的粗細不同的線條

描繪草和岩石的線條

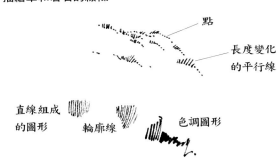

點

長度變化的平行線

直線組成的圖形

輪廓線

色調圖形

平行線

有趣的邊緣線

輪廓線

使用變化的短線繪製出的長草區域

使用彎曲的平行線繪製的岩石

水性色鉛筆

在不同的畫紙表面上使用水性色鉛筆繪製乾筆畫會產生很好的效果，在這裡的例圖中，畫紙選用的是粗紋的厚紙，在這種紙上使用水彩鉛筆繪圖能夠顯示出柔和的效果。

描繪岸上草地區域的動態感

檸檬黃

箭頭表示的是鉛筆移動的方向

五月綠

橄欖綠

雪松綠

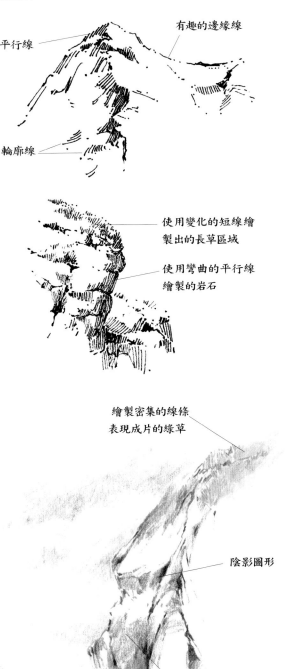

繪製密集的線條表現成片的綠草

陰影圖形

色調柔和地漸變形成陰影效果

背後的暗色調將亮面推到前面

在刻畫灌木或樹木圖形的時候，可以使用與繪製草叢一樣的方法

水性色鉛筆

在前面的章節中，我們示範了鉛筆練習在很大程度上依賴於變化的著筆力度，在這裡介紹的水性色鉛筆同樣要取決於筆力來獲得效果。植物的葉叢給人的印象是由抽象的圖形組成，在觀察它的整體時，只有幾片葉子清晰地呈現出來，而更加常見的情況是葉子相互重疊，整體以抽象的圖形展現。

抽象圖形

箭頭表示鉛筆運行的方向，鉛筆被用力向著不同的方向推，建立起各種圖形

可識別的圖像

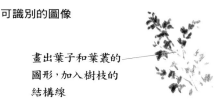

畫出葉子和葉叢的圖形，加入樹枝的結構線

之字形

將鉛筆按照扇形的軌跡移動，繪製出簡單的之字形，描繪遠方山坡上的樹木

箭頭表示鉛筆移動的方向

乾加乾技法

留出飛白表示亮色區

加入清水與顏色混合

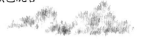

將鉛筆尖弄濕，然後快速在紙上繪製濃重的深色

如果想創造一個更加別樣的圖像，先將紙弄濕並用鉛筆尖用力畫在濕表面上

掃筆線形

繪製大塊的田地和山坡時需要使用掃筆，水性色鉛筆在使用的時候可以採用與水彩顏料塗層幾乎一樣的方法。我在這裡介紹三種不同的使用方法，大家可以對這些方法分別進行練習，看看它們各自的效果如何。

調色板方法

用濕毛筆蘸顏料，然後在畫面上刷色

將乾顏料實在地按壓在畫紙上，製作出濃重的色塊

乾筆畫法

在需要著色的區域用乾筆畫法塗出色塊

在顏色塊上塗清水進行混合

鉛筆尖取色法

用毛筆沾清水塗抹鉛筆尖

在畫作上塗抹出均勻的色層

毛筆在鉛筆芯上塗抹的時間越長，色調就越深

乾濕乾畫法

圖像可以在乾的狀態下草擬出來，確定好位置，然後在上面塗一層清水，這個步驟就產生了一個表面均勻的純色區域，等它乾了之後，可以在上面按照形狀進行更加精細的繪圖疊加，並且製作出紋理。

控制的紋理

使用乾加乾方法繪製圖像的形狀

塗清水進行混合再讓其變乾

使用乾加乾方法沿著形狀定向描繪出表現輪廓的紋理

水溶性石墨

水溶性石墨適合用於在寫生本上作業，你可以在現場將圖像迅速勾畫出來，回到家裡再使用水性色鉛筆進行精心製作，可以進行細緻的藝術加工或者使用色塊和圖形的方式來表現主題。

不要以為一旦塗了清水整個圖像就能夠安全地固定就位了，可能會有一些小區域被你無意識地漏掉了，這些區域會各自混合成一個新的純色塗層，不過，你或許會喜歡發生這種意料之外的結果。

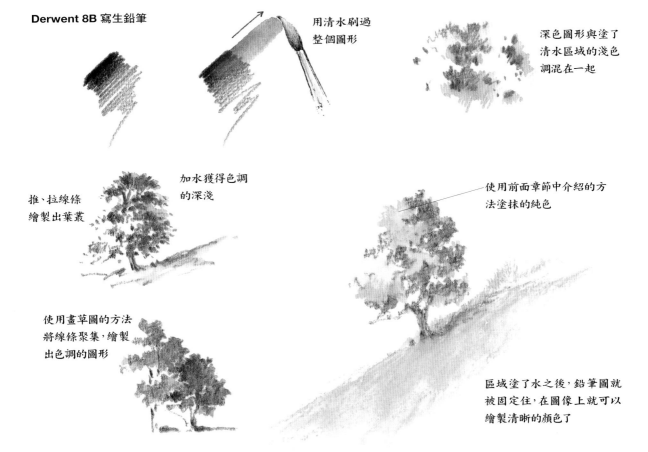

Derwent 8B 寫生鉛筆

用清水刷過整個圖形

深色圖形與塗了清水區域的淺色調混在一起

加水獲得色調的深淺

使用前面章節中介紹的方法塗抹的純色

推、拉線條繪製出葉叢

使用畫草圖的方法將線條聚集，繪製出色調的圖形

區域塗了水之後，鉛筆圖就被固定住，在圖像上就可以繪製清晰的顏色了

位置與景觀：典型問題

在起伏和緩的鄉野間盤亙的矮山丘常常覆蓋著各種樹木，落葉樹的渾圓樹冠與針葉樹的尖頂相映成趣。遠方的建築物有的點綴在山坡上的綠樹之中，有的在山腳下錯落成群，它們呈現的形狀與大片的田野和廣袤的空間形成了對比，而後者也呈現出一個有趣的拼圖效果。如果所有這一切被投射到一條蜿蜒的溪水或者河流的表面上，那將無疑是一席視覺的盛宴。

黑色的水性色鉛筆線條與遠處的背景色彩混合得太隨便

使用的綠色種類太多，搭配得不正確

繪圖缺乏觀察

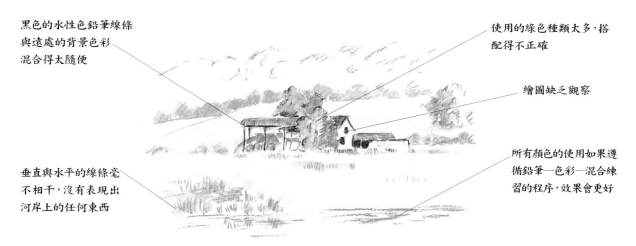

垂直與水平的線條毫不相干，沒有表現出河岸上的任何東西

所有顏色的使用如果遵循鉛筆—色彩—混合練習的程序，效果會更好

分步查看河流視圖

在景點處，站定一個位置，然後轉向左面或右面，完全變換景觀的視野，可以勾畫出幾張草圖，下面這幅草圖展現了樹木覆蓋的丘陵和沿河岸分布的建築群落。

沿著天際線高聳的針葉樹輪廓給畫面增添了趣味

用力塗抹出的水平陰影線

在籬笆與樹木的暗色塊之間的亮色田野

繪畫的第一個階段，在亮色的樹冠後面勾勒出暗色區域的草圖

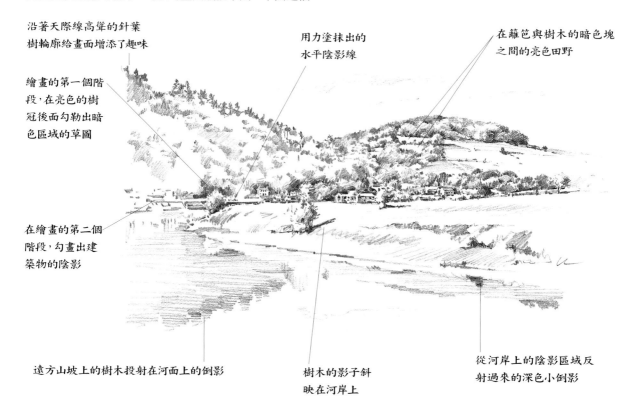

在繪畫的第二個階段，勾畫出建築物的陰影

遠方山坡上的樹木投射在河面上的倒影

樹木的影子斜映在河岸上

從河岸上的陰影區域反射過來的深色小倒影

解決對策

在下面這兩幅使用水性色鉛筆繪製的風景畫中，一條河橫穿視野，表現的主體是一個荷蘭馬廄，圖中前景是寬敞的水域，在近處的河岸一側，一棵樹的葉子被包括在畫面中，樹葉主要是用暗影繪製出來的，在畫面的製作過程中，我使用水性色鉛筆依照乾加乾的手法精細地繪製出圖像，然後在上面輕輕塗抹清水進行混合，在第一層乾了之後，再陸續建立後面的層次。

我在這兩個示範中都用了 Saunders Waterford 粗紋畫紙。

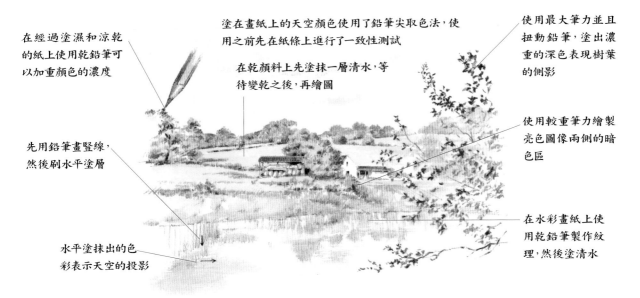

在經過塗濕和涼乾的紙上使用乾鉛筆可以加重顏色的濃度

塗在畫紙上的天空顏色使用了鉛筆尖取色法，使用之前先在紙條上進行了一致性測試

在乾顏料上先塗抹一層清水，等待變乾之後，再繪圖

使用最大筆力並且扭動鉛筆，塗出濃重的深色表現樹葉的側影

使用較重筆力繪製亮色圖像兩側的暗色區

先用鉛筆畫豎線，然後刷水平塗層

在水彩畫紙上使用乾鉛筆製作紋理，然後塗清水

水平塗抹出的色彩表示天空的投影

將矮山丘作為背景

這幅畫的繪圖視點與焦點的距離拉近了，並且以山丘作為背景，其場景的描繪手法趨於鬆散，所有底層畫的繪製都使用了水溶性鉛筆，然後又依照調色板的著色技法，隨意地添加了水性色鉛筆色層。

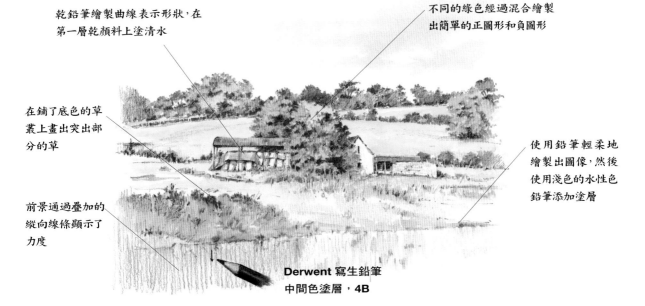

乾鉛筆繪製曲線表示形狀，在第一層乾顏料上塗清水

不同的綠色經過混合繪製出簡單的正圖形和負圖形

在鋪了底色的草叢上畫出突出部分的草

使用鉛筆輕柔地繪製出圖像，然後使用淺色的水性色鉛筆添加塗層

前景通過疊加的縱向線條顯示了力度

Derwent 寫生鉛筆
中間色塗層，4B

山丘：典型問題

我們在前邊的內容裡介紹了坡度和緩的丘陵，現在來看高大一些的山峰，周圍水域中的小島更強調了這種高大。從這個距離觀望，圖中的水面安寧平靜，這從那塊簡單的、反射出藍天的平塗層就可以體現出來。想要在一幅使用不褪色或水溶性材料繪製的圖畫上製作出顏色塗層，人們常常傾向於採用一種寫意的表現手法。

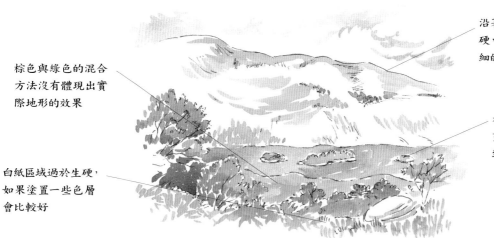

沿著山頂的輪廓線太生硬，可以用一系列更加精細的流動線條來代替

棕色與綠色的混合方法沒有體現出實際地形的效果

水和島的透視角度與畫面中其他景物不一致

白紙區域過於生硬，如果塗置一些色層會比較好

使用水筆和墨水

我們在這裡還準備了幾幅具有這一類佈景的圖像，連同使用技法的建議一起提供給大家進行練習，你們可以在自己的習作中加以應用。

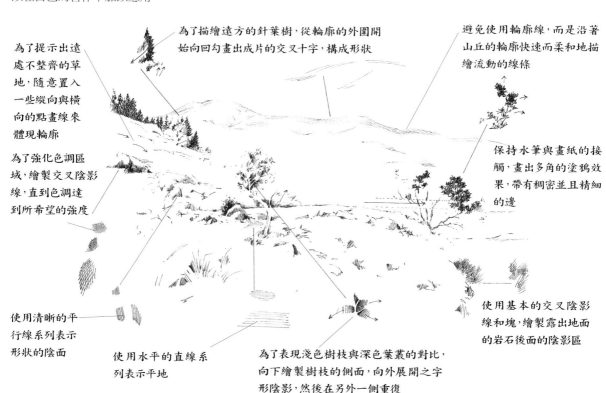

為了提示出遠處不整齊的草地，隨意置入一些縱向與橫向的點畫線來體現輪廓

為了描繪遠方的針葉樹，從輪廓的外圍開始向回勾畫出成片的交叉十字，構成形狀

避免使用輪廓線，而是沿著山丘的輪廓快速而柔和地描繪流動的線條

為了強化色調區域，繪製交叉陰影線，直到色調達到所希望的強度

保持水筆與畫紙的接觸，畫出多角的塗鴉效果，帶有稠密並且精細的邊

使用清晰的平行線系列表示形狀的陰面

使用基本的交叉陰影線和塊，繪製露出地面的岩石後面的陰影區

使用水平的直線系列表示平地

為了表現淺色樹枝與深色葉叢的對比，向下繪製樹枝的側面，向外展開之字形陰影，然後在另外一側重復

解決對策

我繪製這幅畫用的是一張舊紙，這樣做能夠讓人自由想象，因為當你不會覺得這幅作品太珍貴時，就會丟開禁忌，增加自信。我將這幅風景畫的創作作為一次學習的鍛煉，在鍛煉的過程中正好可以將對頁介紹的方法付諸實踐。

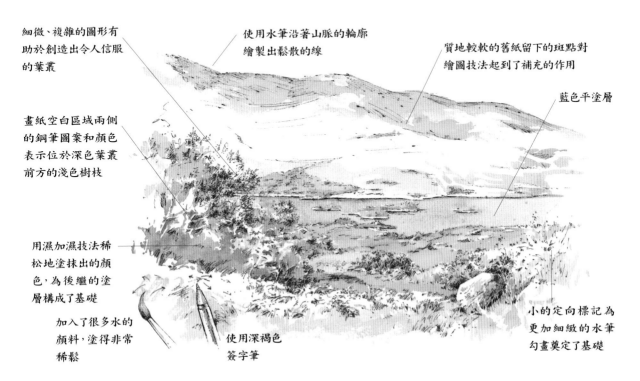

細微、複雜的圖形有助於創造出令人信服的葉叢

使用水筆沿著山脈的輪廓繪製出鬆散的線

質地較軟的舊紙留下的斑點對繪圖技法起到了補充的作用

藍色平塗層

畫紙空白區域兩側的鋼筆圖案和顏色表示位於深色葉叢前方的淺色樹枝

用濕加濕技法稀松地塗抹出的顏色，為後繼的塗層構成了基礎

加入了很多水的顏料，塗得非常稀鬆

使用深褐色簽字筆

小的定向標記為更加細緻的水筆勾畫奠定了基礎

試錯

對岩石進行仔細觀察，這樣做能夠幫助你理解它，並且弄清它與視野之內其他組成部分之間的關係。使用炭筆勾畫出來的草圖會促使你在接下來的繪畫中採用一種比較酥鬆的表現手法，此外，我建議你時常使用一些舊水彩畫紙的邊角料進行試錯練習，只把這種練習當作一種學習的體驗而非認真的創作，就像上面的例圖所示，第一階段是繪製岩石上的陰影線條，然後柔和而定向地塗抹清水來固定圖案。

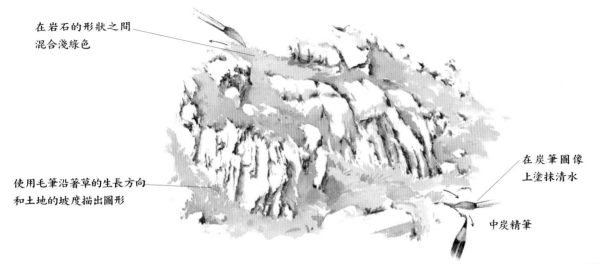

在岩石的形狀之間混合淺綠色

在炭筆圖像上塗抹清水

使用毛筆沿著草的生長方向和土地的坡度描出圖形

中炭精筆

山脈：典型問題

在積雪覆蓋的山中，背靠陡峭岩石的地方常常綠草如茵，因為那下面的空氣比較溫暖。上方處在陰影中的山坡呈現出藍灰的冷色調，到了下面的岩石間，色調轉為柔和、明亮的暖綠色，不論是在岩隙還是開闊地帶，新鮮的嫩草生機勃發。整個視野中，亮色與暗色的對比衝突給這一類景觀題材注入了生命的活力。

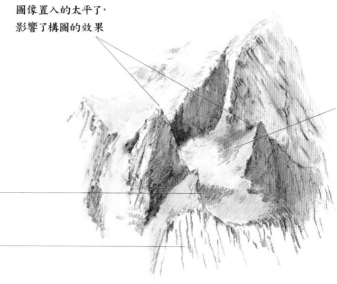

圖像置入的太平了，影響了構圖的效果

水性色鉛筆的綠色選擇得不對

分不清是陰影還是岩石區

爬蟲一樣的線條沒有表現出岩縫間崎嶇的陰影線特點

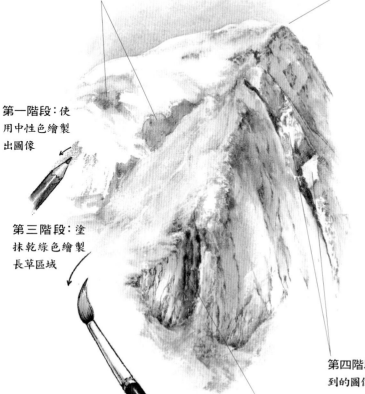

第二階段：在乾顏料上塗抹清水進行混合

第三階段：在乾畫紙上描出精細的圖案，使用磨尖的水性色鉛筆覆蓋最初的塗層

第一階段：使用中性色繪製出圖像

第三階段：塗抹乾綠色繪製長草區域

第四階段：在所有陽光直射到的圖像周圍描色

第五階段：增加用筆力度給暗色（陰影）區域加深顏色

對構圖的考慮

對你的畫圖進行構思的過程很重要，即便它只是一幅關於細節的習作。我們只用兩種水性色鉛筆分別表現草和岩石。一幅畫只要從觀賞角度考慮，並且挖掘場景中值得玩味的紋理和色調，就完全可以被繪製得有聲有色。

有些繪圖是在塗層還稍微潮濕的畫紙上進行的，這種做法會減弱圖中紋理的效果。

解決對策

這個練習是使用水彩顏料完成的，但是，若換成水性色鉛筆你依然能夠輕易、準確地按照相同的方法進行操作，你可以將鉛筆尖觸及清水，用形成的顏料上色，或者使用調色板的方法來混合顏色，就如第74頁內容所示。

要牢記讓筆鋒跟隨主體形狀所提示的方向，比如向下刷線條，並且打旋的方式來表現草地的開闊區域。

方法

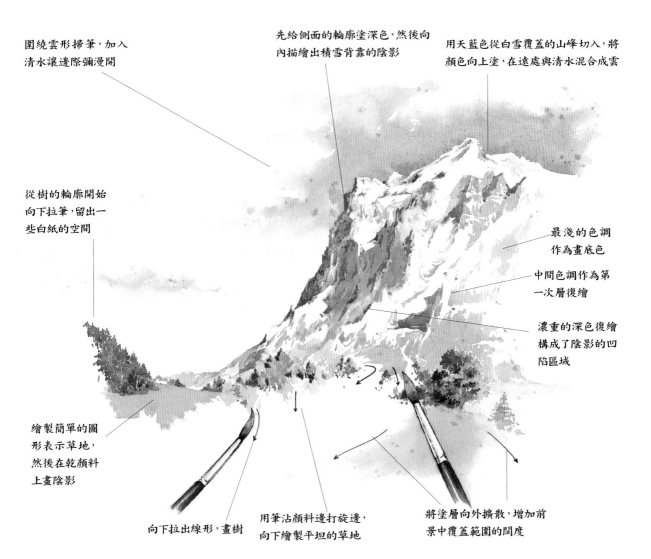

從邊緣切入，將顏色拉出來

疊加顏色塗層來形成暗色塊

通過在形狀的周圍塗色來描繪出山頂的形狀

陰影是最初表示色調的淺色塗層，或者叫作最初的淺色調陰影塗層

圍繞雲形掃筆，加入清水讓邊際彌漫開

先給側面的輪廓塗深色，然後向內描繪出積雪背靠的陰影

用天藍色從白雪覆蓋的山峰切入，將顏色向上塗，在遠處與清水混合成雲

從樹的輪廓開始向下拉筆，留出一些白紙的空間

最淺的色調作為畫底色

中間色調作為第一次層復繪

濃重的深色復繪構成了陰影的凹陷區域

繪製簡單的圖形表示草地，然後在乾顏料上畫陰影

向下拉出線形，畫樹

用筆沾顏料邊打旋邊，向下繪製平坦的草地

將塗層向外擴散，增加前景中覆蓋範圍的闊度

示範：遠山

籠罩在霧靄之中的遠山一般都呈現出朦朧而含蓄的色調，在描繪這種題材的時候，如何才能在不加入太多白色的顏料前提之下，將顏色的鮮艷度削弱呢？這個問題有時候會讓我們為難。

在對這個問題經過了一段時間的思考之後，我選擇在有色畫紙上使用混合顏料的方法來統一色調，在這種畫底上操作可以採用相對散漫的自由畫風，確定有限的

幾種顏色，保持定向的描繪筆法，我決定透過疊加塗層來調和顏色，從而使圖像在畫面中後退，舒適地坐落在遠方的距離之中。

設計構圖

先勾出一幅粗略的簡圖將場景整體建立起來，然後經過斟酌，確定一個方位作為焦點的位置。

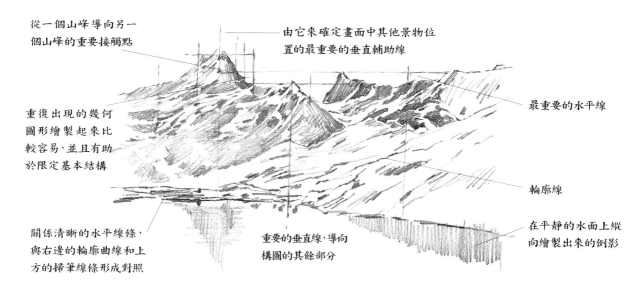

從一個山峰導向另一個山峰的重要接觸點

由它來確定畫面中其他景物位置的最重要的垂直輔助線

重復出現的幾何圖形繪製起來比較容易，並且有助於限定基本結構

最重要的水平線

輪廓線

關係清晰的水平線條，與右邊的輪廓曲線和上方的掃筆線條形成對照

重要的垂直線，導向構圖的其餘部分

在平靜的水面上縱向繪製出來的倒影

目標的選擇

將工作草圖中的焦點拉近，使用軟芯鉛筆在粗紋的厚紙上隨意地畫出色調的主要區域。

將描圖紙放在只勾畫了關鍵線條的草圖上面，圖像很容易就被轉移到一個合適的有色表面，就像對頁顯示的一樣。

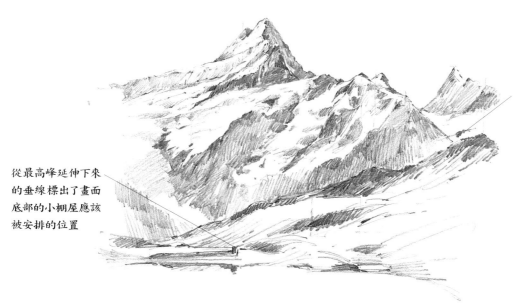

從最高峰延伸下來的垂線標出了畫面底部的小棚屋應該被安排的位置

不要擔心改動最初的線條位置，在這個階段要盡量避免清除。這個標記是前景丘陵的第一個位置，然後，它們的位置會稍有變動

使用混合媒材著色

壓克力顏料是一種一旦變乾就具有永久性的材料，在用它繪製的表面上你可以使用平頭底紋筆在整個底畫上塗抹一層經過稀釋的白色，這道程序給畫面顏色造成了一種抑制的效果，同時，既不會使下面任何一種顏色透上來，也不會與它們混合，當這層表面乾了之後便形成一個適宜精細繪圖的基底。此外，水性色鉛筆的軟芯讓我決定選擇它們作為第二種畫材。

畫紙方面，我選用了 Somerset Velvet 的灰色新聞紙，因為這種紙張具有令人滿意的柔軟度，適合使用水性色鉛筆作畫，可以在乾顏料上完成作品，而且紙張本身的色澤也能夠作為整體的一部分融入最後的效果之中。

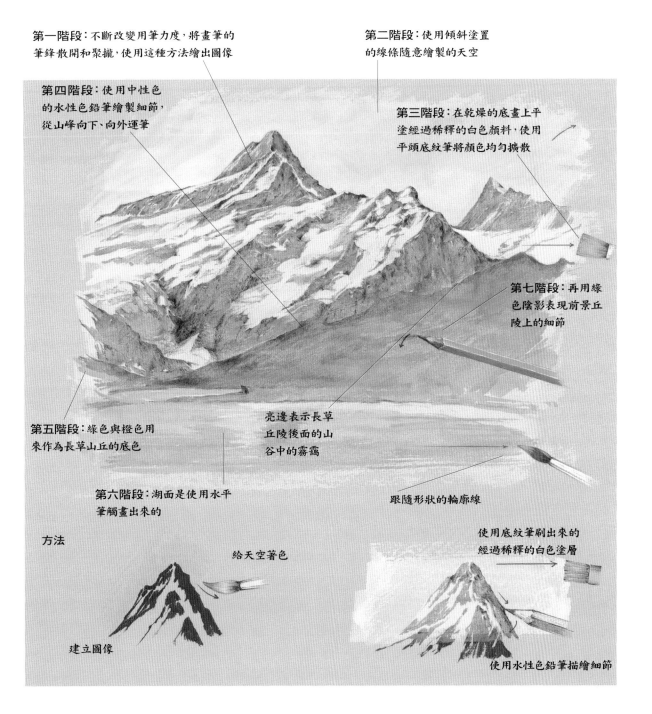

第一階段：不斷改變用筆力度，將畫筆的筆鋒散開和聚攏，使用這種方法繪出圖像

第二階段：使用傾斜塗置的線條隨意繪製的天空

第四階段：使用中性色的水性色鉛筆繪製細節，從山峰向下、向外運筆

第三階段：在乾燥的底畫上平塗經過稀釋的白色顏料，使用平頭底紋筆將顏色均勻擴散

第七階段：再用綠色陰影表現前景丘陵上的細節

亮邊表示長草丘陵後面的山谷中的霧靄

第五階段：綠色與橙色用來作為長草山丘的底色

第六階段：湖面是使用水平筆觸畫出來的

跟隨形狀的輪廓線

方法

給天空著色

使用底紋筆刷出來的經過稀釋的白色塗層

建立圖像

使用水性色鉛筆描繪細節

橋梁與建築物

繪圖練習

下面這些鉛筆畫出的線形示範了如何透過轉動鉛筆來獲得粗細不同的線條，你需要先將一桿軟芯鉛筆的筆尖磨成鑿子形狀，再用它畫出最初的色塊。

色塊

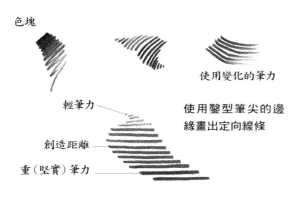

輕筆力

創造距離

重（堅實）筆力

使用變化的筆力

使用鑿型筆尖的邊緣畫出定向線條

色塊的形狀

當色塊聚集在一起的時候，適合表現窗格印象

使用紙筆離合法繪製的輪廓線

細線

粗線

使用紙筆離合法繪製的線條可以表現瓦片屋頂

變化筆力繪製的細輪廓線

用平行線或連續的緊密波形線填充

製作出一系列抽象線條和與主題相關的色調區，享受其中的樂趣，並將它當作熱身練習

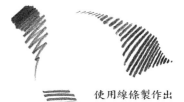

使用線條製作出小的單個圖形

線條和色調

色塊圖形

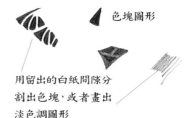

用留出的白紙間隙分割出色塊，或者畫出淡色調圖形

添加深色圖形，在一些地方保留最初的色調

下面這種線形適合迅速勾畫背景區域

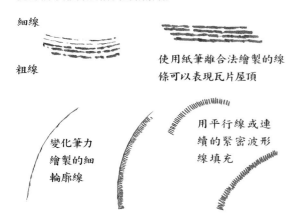

迅速描畫的不同方向的波形線

選擇鉛筆

軟硬等級不同的鉛筆在各種紙張表面上的反應也是不一樣的，你可能會發現自己更喜歡在比較軟的、有紋理的表面上使用比較硬的 HB 鉛筆或 2B 鉛筆，而在較光滑的白紙上使用較軟的 4B 鉛筆或 9B 鉛筆，以獲得更豐富的對比效果。

2H	HB	2B	4B	6B	9B

"Studio" 彩色鉛筆

這種繪畫工具在創造平面色調區域和有趣的線條時很好用。

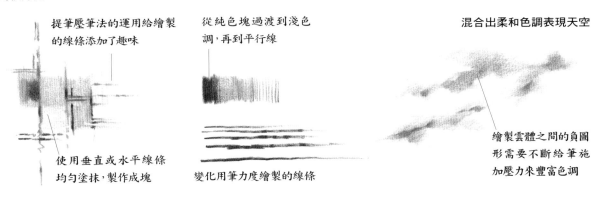

提筆壓筆法的運用給繪製的線條添加了趣味

使用垂直或水平線條均勻塗抹，製作成塊

從純色塊過渡到淺色調，再到平行線

變化用筆力度繪製的線條

混合出柔和色調表現天空

繪製雲體之間的負圖形需要不斷給筆施加壓力來豐富色調

炭精筆

炭精筆分為淺色、中間色及深色，它們容易折斷，操作時需要小心，並且需要使用固定噴膠，但是這些不利之處都是能夠承受的，因為它們適合運用無拘無束、激發情感的繪畫手法，並且能夠表現出豐富多彩的對比和紋理效果。

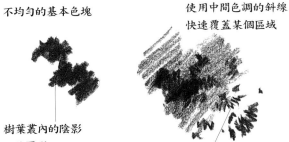

不均勻的基本色塊

樹葉叢內的陰影凹陷圖形

使用中間色調的斜線快速覆蓋某個區域

小的、不均勻的筆觸，留出飛白代表高光

用深色的負圖形和間圖形表示堅固結構的高光

負色塊

使用變化筆力形成的線條表示結構的位置

用白紙的細條充當窄色塊的間隙

墨水和塗層

單色塗層與墨水繪圖結合起來繪製人造和天然結構的時候，效果非常好，在這個練習中，先使用墨水進行繪圖，等繪製的圖案徹底乾了之後，在它的上面自由地繪製顏色塗層。

使用墨水快速地上下畫出的線條和塗層

使用墨水輕輕描繪的圖形

使用色調塗層填充的圖形

曲線

形成色調區的彎曲筆觸

水彩練習

這些水彩練習中的筆法都與主題中的圖像相關。和前面章節中講解的鉛筆練習一樣,這些線形在描繪的時候都要透過提筆、壓筆和有角度地運筆才能發揮表現力。我們使用濕加濕的著色技法,即加水進行顏色混合併且在濕潤的畫紙上加入深色顏料,使畫面出現滲出的效果,將這個方法與乾加濕技法做比較,乾加濕技法即在已經變乾的顏色上疊加新塗層。

重疊

首先要保證第一個塗層徹底變乾,然後在底色上柔和地塗抹第二層,進行完整的或部分的覆蓋,先使用單色做練習,在積累塗層的過程中讓自己對色調的變化有一個徹底的認識。

第一層　　重疊的較　　用毛筆尖沾　　交叉重疊
淺色調　　深色調　　　深色顏料繪
　　　　　　　　　　　制細節

色調變化

當使用疊加塗層的方法沒有形成色調的時候,可以透過在某些已有的顏料潮濕區塊添加清水,使其迅速達到效果。這個過程結合使用了濕加濕技法,其間還要塗抹清水與顏料區域的邊緣接觸,促使顏色滲出,這樣做會讓你對這個方法的使用更具掌控性。

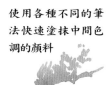

使用各種不同的筆
法快速塗抹中間色
調的顏料

添加清水時動作要快

注意色調的多樣化

紙筆離合線條

這些線條與在第 60 頁上介紹的結合練習中使用的線條非常類似,但是在這裡它們的使用方式不是結合而是重覆。

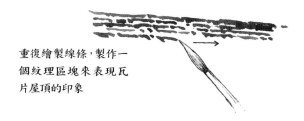

描繪一條不規則的紙筆離合線條

重復繪製線條,製作一
個紋理區塊來表現瓦
片屋頂的印象

接觸與混合

在描繪石頭、磚塊一類的物體時,注意用筆要盡量簡潔,這樣才能創造出所希望的效果。作畫時要有所選擇,不僅要選擇畫幾個深色塊,是用鉛筆畫還是用毛筆畫,還要選擇你在混合時加入多少(多麼少的)清水,並且要清楚需保留的白紙作為圖像的組成部分,這一點很重要。

石和磚

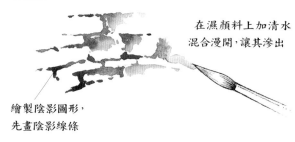

在濕顏料上加清水
混合漫開,讓其滲出

繪製陰影圖形,
先畫陰影線條

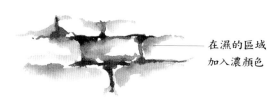

在濕的區域
加入濃顏色

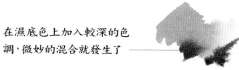

在濕底色上加入較深的色
調,微妙的混合就發生了

形狀背後的暗色

想讓淺色圖像突顯出來的最好辦法就是直接在其形狀的後面引入較暗的色調。在繪製背景區域的時候，我們很容易不小心將毛筆的痕跡留在前面的淺色圖像上，這樣就會阻礙我們創作出想要的效果，我在下面的練習中用例圖說明瞭如何使用切入的方法避免丟失圖中清晰度的過程。

給你的顏料多加些水進行混合，形成顏料的積液

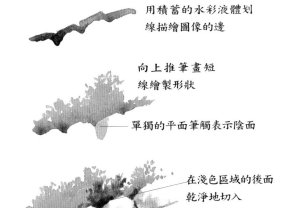

用積蓄的水彩液體劃線描繪圖像的邊

向上推筆畫短線繪製形狀

單獨的平面筆觸表示陰面

在淺色區域的後面乾淨地切入

在先前的塗層乾了之後加入濃色調

形狀內的暗色

我們經常需要在物體的形狀之內描繪陰影凹陷區域，這裡重要的問題是要準確理解你想用你的色調區域來表達甚麼東西，這樣才能確定繪製出來的凹陷圖形是令人信服的。

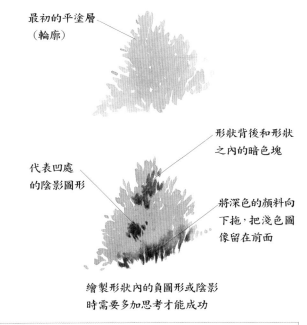

最初的平塗層（輪廓）

形狀背後和形狀之內的暗色塊

代表凹處的陰影圖形

將深色的顏料向下拖，把淺色圖像留在前面

繪製形狀內的負圖形或陰影時需要多加思考才能成功

特寫範例

茅草屋頂

在選好的區域用定向的線條塗第二層，顏色稍微加深

在後續的塗層中，根據需要對色調和色彩進行強化

整個茅草區域塗最淺的顏色

添加最暗的色調使色彩更濃，或者製作出陰影區域

緊靠淺色區域直接塗深色調，與淺色高光形成對比

磚砌的煙囪

畫出磚的圖形，在每塊磚之間留出畫紙的細線

繼續按照正確的透視角度置入磚塊

在煙囪的陰面，按照正確的角度繪製磚塊，快速向下划線在磚面上塗陰影

木框建築

繪製淺色塗層，讓它變乾

加入暗色調顯示木材的紋理以及樹節和裂縫中的陰影

塗木材的顏色

加深屋檐下陰影區的顏色

鉛條窗戶

勾畫出裝玻璃的區域，留出白紙的間隙作為玻璃格條

在鉛筆線條之間著色，描繪屋內的暗色和淺色的鉛條

用鉛筆描圖作為引導，並且在間隙內上色（左），或者給暗色鉛條塗顏色（右）

使用筆鋒在鉛條區域著暗色，下筆不要太過用力

小結構：典型問題

小結構可能沒有它們大號對手的那種宏大，就像在後面的內容中我們會介紹到的那樣，但是它們的確擁有自己特殊的魅力。這裡的例圖中展示的是用水彩繪製的一座小石橋和一間袖珍鄉村農舍，兩幅畫的繪製方法都是鋪置水彩塗層，農舍採用了濕加乾技法；繪製石橋則使用的是可以控制的濕加濕手法。在這裡你們同樣會看到發生在繪畫過程中的諸多問題，如白紙空間的保留（或者我應該說是侵入）、輪廓線的過分使用以及顏色的選擇。

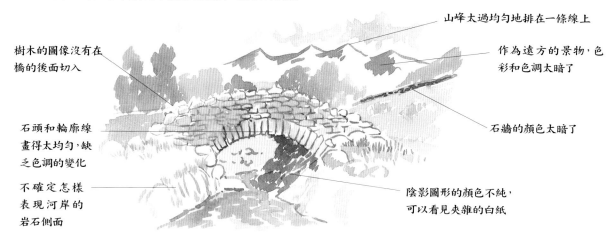

樹木的圖像沒有在橋的後面切入

山峰太過均勻地排在一條線上

作為遠方的景物，色彩和色調太暗了

石頭和輪廓線畫得太均勻，缺乏色調的變化

不確定怎樣表現河岸的岩石側面

石牆的顏色太暗了

陰影圖形的顏色不純，可以看見夾雜的白紙

解決對策

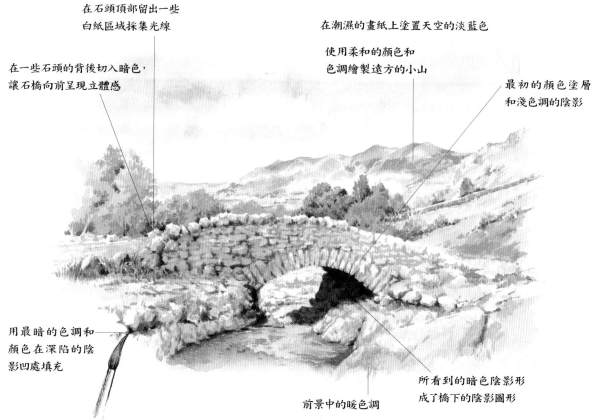

在石頭頂部留出一些白紙區域採集光線

在潮濕的畫紙上塗置天空的淡藍色

使用柔和的顏色和色調繪製遠方的小山

在一些石頭的背後切入暗色，讓石橋向前呈現立體感

最初的顏色塗層和淺色調的陰影

用最暗的色調和顏色在深陷的陰影凹處填充

所看到的暗色陰影形成了橋下的陰影圖形

前景中的暖色調

小結構：典型問題

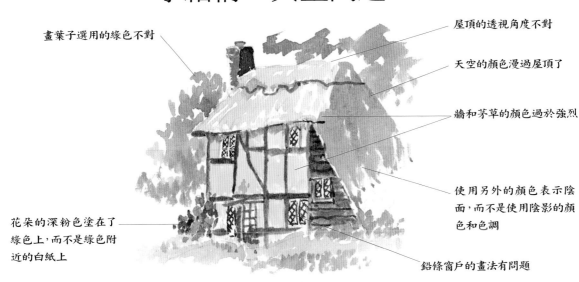

畫葉子選用的綠色不對

屋頂的透視角度不對

天空的顏色漫過屋頂了

牆和茅草的顏色過於強烈

使用另外的顏色表示陰面，而不是使用陰影的顏色和色調

花朵的深粉色塗在了綠色上，而不是綠色附近的白紙上

鉛條窗戶的畫法有問題

解決對策

用毛筆描繪白色區域的兩側，畫出雲的形狀

用清水將畫紙弄濕，使用細頭毛筆蘸藍色顏料繪製天空

在磚面上繪製綠苔

使用濕加乾的技法疊加顏色塗層，繪製茅草屋頂的陰面

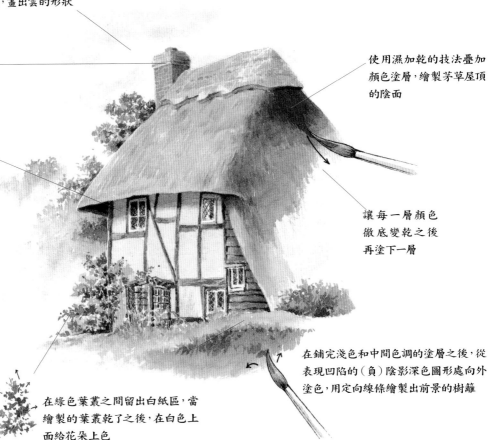

在屋簷下面快速繪製陰影，盡可能只用一筆

讓每一層顏色徹底變乾之後再塗下一層

在綠色葉叢之間留出白紙區，當繪製的葉叢乾了之後，在白色上面給花朵上色

在鋪完淺色和中間色調的塗層之後，從表現凹陷的（負）陰影深色圖形處向外塗色，用定向線條繪製出前景的樹籬

橋上建築：典型問題

　　懸浮橋頭的塔樓呈現了這樣一種結構，其中的景物既涉及高度，又包括寬度和長度，這裡的視圖展示了一個角度，從以這個角度描繪的巨大主梁的優雅線條延伸出去，引領觀眾的視線向著摩天主樓的焦點移動，同時，醒目的陰影區構成了一個邊緣乾脆、對比強烈的圖形，起到了強化的作用。

　　彩色鉛筆適合於描繪細節，促使藝術作品的處理趨於精緻，使作品主題更加突出，但是如果選擇的鉛筆不是繪製精細作品的理想種類，就像下面的例圖所顯示的那樣，問題就出現了，圖中鉛筆線條的寬度加之沈重的用筆力度使得在這種規模的作品的藝術表現中所需要的精細感覺蕩然無存。

水筆與墨水的速寫

　　繪製下面的速寫草圖使用的是點畫線與垂直（平行）線明暗運用相結合的手法，繪製畫中陰影區時，我使用了較細的鋼筆尖。

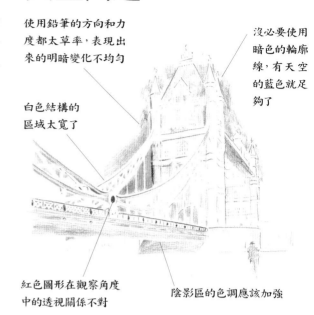

使用鉛筆的方向和力度都太草率，表現出來的明暗變化不均勻

沒必要使用暗色的輪廓線，有天空的藍色就足夠了

白色結構的區域太寬了

紅色圖形在觀察角度中的透視關係不對

陰影區的色調應該加強

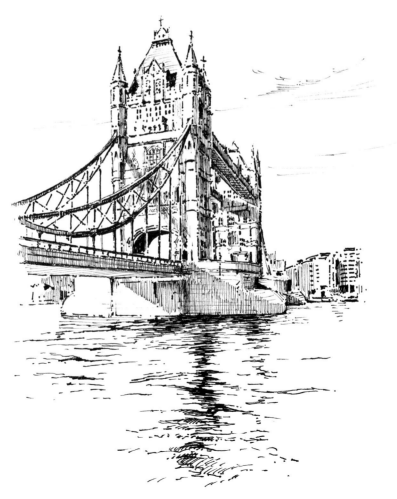

解決對策

我在這幅畫中換用了"Studio"鉛筆，這種筆繪製出來的顏色條紋纖細，經過謹慎地加工處理之後，會使作品呈現出精美的效果。

留下一些白紙區代表白雲

在白桿兩側塗抹天空的藍色

在圖像內部和周圍放入藍天的色塊

使用青銅色鉛筆繪圖，然後添加其他色彩來表示石頭結構

在深褐色上加靛藍，使白色圖像陰面的效果得到強化

青銅色和深褐色作為底色表示陰影區，然後加入靛藍突顯色調的強度

視線從黃色夾克向紅色移動，然後到達第三個原色——藍色

夾克的艷黃將視線引入圖畫

遠方建築物的彎曲線條和橋梁的優雅輪廓遙相呼應

保留一些純白色的畫紙區域來表現強烈陽光中的柱子

低拱橋

在進展到全色之前，你可能希望嘗試一下石墨繪圖與使用有限色彩相結合的做法。在這裡，我使用深膚色水性色鉛筆直接在西卡紙上塗陰影，然後適度地添加清水與顏料進行混合。這樣做使我能夠在（變乾的）顏色上進行更多的線描繪圖。

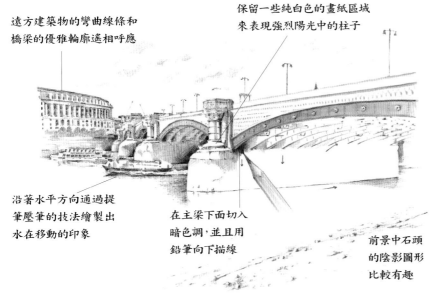

沿著水平方向通過提筆壓筆的技法繪製出水在移動的印象

在主梁下面切入暗色調，並且用鉛筆向下描線

前景中石頭的陰影圖形比較有趣

探索速寫

無論你選擇了甚麼角度來描繪你的圖畫，變換不同的角度進行觀察和速寫對你來說都是有幫助的。

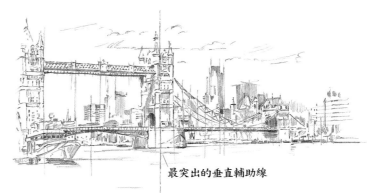

最突出的垂直輔助線

鐵橋：典型問題

不論是越過一條狹窄水道的單拱高架橋，還是橫跨寬闊水面、由石墩支撐的多拱大橋，繪製這種題材時所需要的形形色色的正負圖形常會給新上路的藝術家們帶來問題。各種各樣的圖形、曲線、輪廓線和對比組成的結構就像迷宮一樣，難免會造成困惑和混淆，但是只要專注於探究負圖形和陰影圖形以及比較明顯的正圖形，很多問題就會迎刃而解。

開放的鐵架結構就是一個很好的例子，在這樣的模式中，只要考慮鐵架之間存在的圖形和這些圖形的相互關係就能夠解決透視問題。

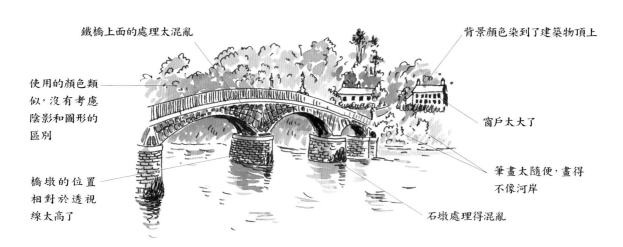

鐵橋上面的處理太混亂

背景顏色染到了建築物頂上

使用的顏色類似，沒有考慮陰影和圖形的區別

窗戶太大了

橋墩的位置相對於透視線太高了

筆畫太隨便，畫得不像河岸

石墩處理得混亂

色調速寫

使用鋼筆和墨水繪製單色塗層可以逐漸地建立起色調，在觀察跨度較寬的橋梁下橋墩的排列時，那種色調形成的對比效果會令人欣賞，在這幅習作中，畫面囊括的建築物讓觀眾對橋梁的比例有了一個大致的概念。

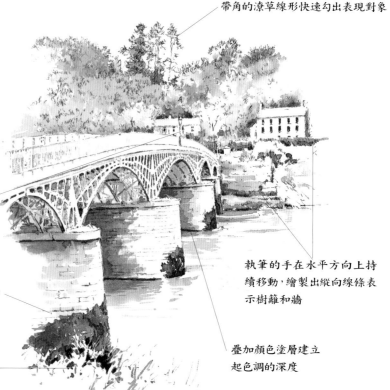

帶角的潦草線形快速勾出表現對象

簡單的波形線快速建立起燈柱的形狀

執筆的手在水平方向上持續移動，繪製出縱向線條表示樹籬和牆

使用毛筆描出色調，表示砌磚橋墩內的陰影線

疊加顏色塗層建立起色調的深度

雜草叢中的暗色負圖形

解決對策

橋梁的結構可能比較複雜，使用鉛筆繪製草圖可以將其簡化，樹木覆蓋的小山從建築物的後面升起，透過簡單地描出有方向的色塊就可以將其表現出來，同時，使用淺色的輔助線，透過對負圖形的觀察來給橋梁定位

並與背景形成準確的關係，西卡紙是使用這種技法的一種理想的繪畫表面，因為用它可以在最初的色塊上添加細節。

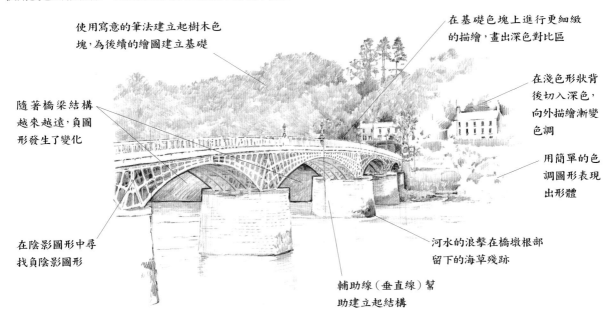

使用寫意的筆法建立起樹木色塊，為後續的繪圖建立基礎

在基礎色塊上進行更細緻的描繪，畫出深色對比區

隨著橋梁結構越來越遠，負圖形發生了變化

在淺色形狀背後切入深色，向外描繪漸變色調

用簡單的色調圖形表現出形體

在陰影圖形中尋找負陰影圖形

河水的浪擊在橋墩根部留下的海草殘跡

輔助線（垂直線）幫助建立起結構

注意負圖形

在這幅短跨度鐵橋的例圖中，炭筆用來創造出醒目的陰影圖形（鐵結構的正圖形），並示範了如何在深色的負圖形中增強色調，將淺色的正圖形突出到前面。

在這裡我使用了軟芯炭精筆將暗色強化到最大程度，炭精筆在創造淺色和中間色調的精妙畫面時也是理想的材料，諸如處在陰影之中的石頭結構，它讓橋梁兩側的淺色圖形鼓了起來。

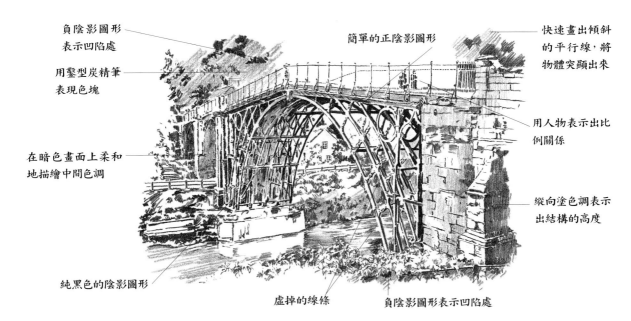

負陰影圖形表示凹陷處

用鑿型炭精筆表現色塊

簡單的正陰影圖形

快速畫出傾斜的平行線，將物體突顯出來

用人物表示出比例關係

在暗色畫面上柔和地描繪中間色調

縱向塗色調表示出結構的高度

純黑色的陰影圖形

虛掉的線條

負陰影圖形表示凹陷處

示範：風車

在對鐵橋結構進行了分析之後，我們拿它與風車的圖像做一個有趣的比較。在鐵橋的結構中可以透過主梁看到天空，而描繪風車的畫面也會出現類似的情況，在這裡的繪圖示範中我選用的是水粉顏料，因為用它我就能給位於天空和建築物主體前方的翼板塗抹白色顏料了。

工作草圖

最初的草圖需要使用輔助線（垂直線）和平行線進行小心處理，這些輔助線能夠幫助我確定畫面中其他建築物相對於風車的位置。深色的陰影加強了構圖的效果，地面上的陰影圖形幫助我們容納並構成引入點，將視線導向結構的頂部。

初始步驟

然後，在淡色的 Somerset Velvet 畫紙上使用鉛筆將圖像描下來，整個圖像的建立過程分為十個主要步驟，我將它們按照我的工作順序用數字列出來，展現出畫中各個區域位置上原來的鉛筆圖案。

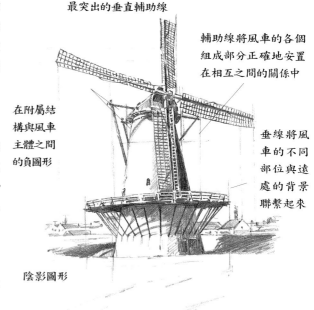

最突出的垂直輔助線

輔助線將風車的各個組成部分正確地安置在相互之間的關係中

在附屬結構與風車主體之間的負圖形

垂線將風車的不同部位與遠處的背景聯繫起來

陰影圖形

風車陰面、風車投射在地面上的陰影和草地區域的頂線之間形成的圖形將建築物與背景聯繫起來

1. 使用 0.1 的針管筆在鉛筆圖上繪圖，將鉛筆痕跡清除
2. 使用經過稀釋的顏料在天空區域輕微著色，讓墨水繪製的圖案透出來
3. 用定向的筆法繪製出雲的陰影區
4. 向著灰色和藍色塗抹雲的淺色邊緣，畫出它的形狀
5. 在建築物的側面塗抹陰影的底色
6. 加深此處和其他的陰影區的顏色
7. 使用淡色塗抹陽光直射的一面
8. 給結構的靠下部分塗抹第一層淺色
9. 給基礎部分加入暗面
10. 在地面區域塗抹第一層淺色

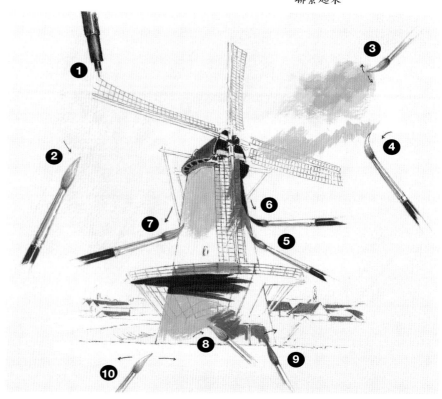

最後步驟

當初始的步驟完成之後，就可以逐層建立起不透明水彩塗層了，同時，在需要的地方使用乾筆畫技法加入紋理。

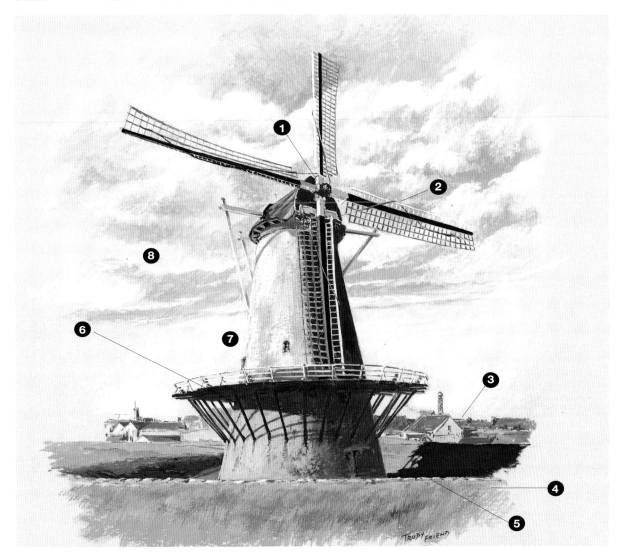

1. 注意結構頂部填充區域的複雜性
2. 使用非常細的筆繪製精細線條
3. 不要把屋頂上的暖色調塗得太深，以保持它們處在遠距離的視覺效果之中
4. 定向的線條表示長葉草

5. 將顏色很淺的區域與最深色塊做對比
6. 給形狀加入重要的影子，將其凸顯出來
7. 用接近乾了的顏料給表面塗色，製作出紋理
8. 雲體在向遠方退去的時候，形狀拉長

在繪畫過程中，使用畫紙的邊角料來測試你所選用的顏色組合

鄉村、都市和城區風景

繪圖練習

　　這些使用鉛筆繪製色調和線條的練習示範了描圖中的明暗兩極的使用方法，它們可以單獨使用也可以在同一幅畫中結合使用，在這個主題中，我要講解的內容是如何向著淺色一側和反方向繪製色調的變化，以及在淺色的條紋兩側使用色調塊的方法，漫遊的線條在製作寫意的略圖時有助於繪製形狀。

使用 6B 鉛筆繪製的色調塊

繪製相向和背離的線條

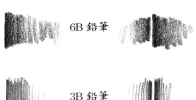

6B 鉛筆

3B 鉛筆

漫遊線和依附形狀的線條

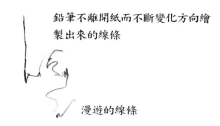

鉛筆不離開紙而不斷變化方向繪製出來的線條

漫遊的線條

重疊的紋理線條

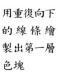

用重復向下的線條繪製出第一層色塊

疊加的、用力堅實的（緊湊的之字形）線形

緊湊的之字形線條

沿著形狀繪制的線條

用變化的筆力繪製的垂直與水平線條

選擇線形

　　對於你要繪製的每一個主體，你都需要仔細考慮線形以及它們的方向和繪製方法，直到將對它們的使用變成了一種自然的習慣。實踐和練習得越多，你對線形的描繪角度、用筆力度和輪廓的掌握等就變得越容易。

使用變化筆力繪製的豎線

正常的書寫方位

向外漸變的縱線

臂肘向外、離開身體時形成的手的角度

扇形發散

臂肘緊靠身體

切入並且向遠處繪製色調的漸變

將鉛筆拿在圖像的上方，臂肘與筆尖保持在同一條直線上

筆尖保持在切入的位置，畫線時臂從側面向上和向外推

水性色鉛筆

　　這種多才多藝的繪畫工具可以乾濕兩用，創造出來的紋理效果很有趣。

乾加乾

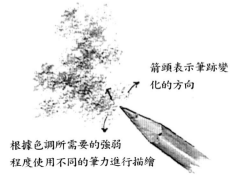

箭頭表示筆跡變化的方向

根據色調所需要的強弱程度使用不同的筆力進行描繪

乾加濕

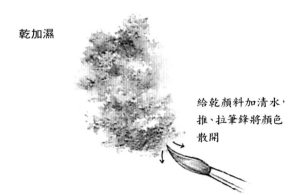

給乾顏料加清水，推、拉筆鋒將顏色散開

乾加乾

在畫紙表面塗出顏色區

濕與乾的結合

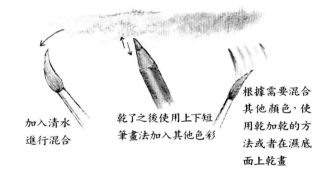

加入清水進行混合

乾了之後使用上下短筆畫法加入其他色彩

根據需要混合其他顏色，使用乾加乾的方法或者在濕底面上乾畫

調色板方法

　　這種方法在鋼筆墨水的淡色作品中使用效果非常理想，因為在這一類繪圖中需要淺色塗層。

在畫紙表面上用力塗出乾顏料的色調塊

使用濕毛筆尖將顏料從紙上沾起來

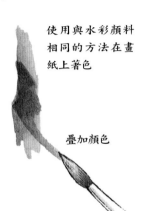

使用與水彩顏料相同的方法在畫紙上著色

疊加顏色

在濕畫面上乾畫

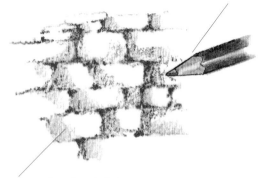

畫紙表面慢慢變乾的時候，將鉛筆在上面按壓或者擦過，不同紋理就顯現出來了

濕潤的畫紙表面含有足夠的水分能讓水彩鉛筆的顏色流動

水性色鉛筆練習

將水性色鉛筆的彩色筆芯磨進調色板內，然後與水混合製作出不同的色彩，你也可以用毛筆的筆鋒沾上清水去塗抹鉛筆的彩色筆芯，將蘸起的顏料畫在紙上，使用這種方法來繪製單色畫。乾加乾手法繪製出來的圖像可以透過在掃筆的時候加水，與顏料混合產生出淡淡的色層疊加在柔和的圖像上，來增強其表現效果。

塗清水的筆法

首先在乾表面上用乾筆繪製圖像，然後在畫面上迅速而柔和地刷清水。對需要加水的量進行實驗，這樣做就不會因為加水過多而把圖像清除掉，或者因為加水過少而弄污畫面，還應該對如何保住白紙區域不被染色進行練習，這些白紙區域是你打算用來表現對比的高光。

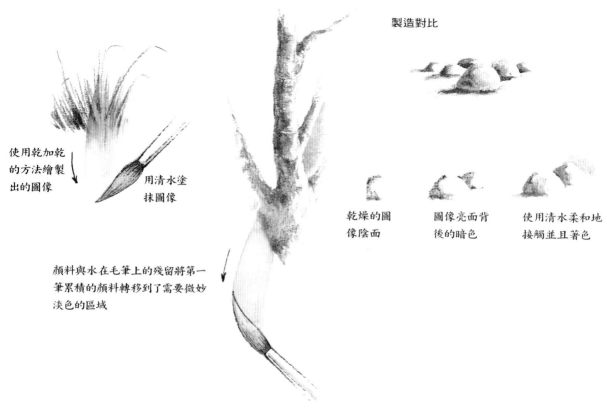

使用乾加乾的方法繪製出的圖像

用清水塗抹圖像

顏料與水在毛筆上的殘留將第一筆累積的顏料轉移到了需要微妙淡色的區域

製造對比

乾燥的圖像陰面

圖像亮面背後的暗色

使用清水柔和地接觸並且著色

磨尖與混合

如果在你的鉛筆中沒有你所需要的確切色彩，有很多方法可以混合出新顏色。

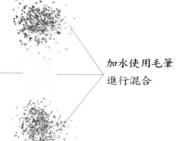

在調色板的色池中磨下筆芯的顏料碎末進行混合

加水使用毛筆進行混合

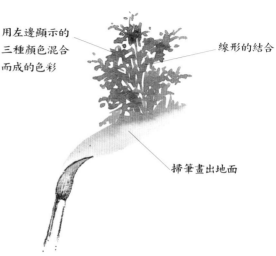

用左邊顯示的三種顏色混合而成的色彩

線形的結合

掃筆畫出地面

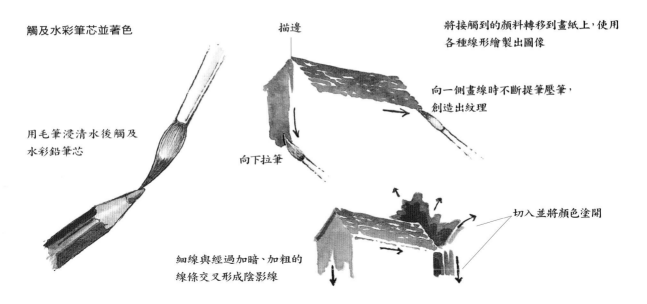

觸及水彩筆芯並著色

用毛筆浸清水後觸及
水彩鉛筆芯

描邊

向下拉筆

細線與經過加暗、加粗的
線條交叉形成陰影線

將接觸到的顏料轉移到畫紙上,使用
各種線形繪製出圖像

向一側畫線時不斷提筆壓筆,
創造出紋理

切入並將顏色塗開

粗細度變化的線形

在劃線之前如果將你的毛筆整形,就很容易獲得線
條的不同粗細度,將中等尺寸(8號或9號)的毛筆按
入調色板色池裡的混合顏料中,將筆毛壓平形成鑿型,
然後使用鑿型的窄邊你就可以繪製出非常精細的線。

繪製細線

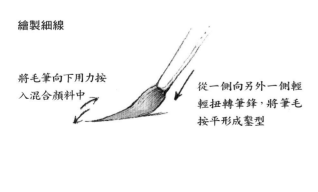

將毛筆向下用力按
入混合顏料中

從一側向另外一側輕
輕扭轉筆鋒,將筆毛
按平形成鑿型

中等尺寸毛筆的多用性

使用整成鑿
型筆鋒的窄
邊向下拉

使用豐滿的圓形
筆頭掃筆

不同線形的
結合使用

正常的(圓形筆頭)下
掃線形

使用窄邊畫細線

歷史建築：典型問題

半木結構的建築往往是與鄉村聯繫在一起的，但是它們也會出現在都市和歷史悠久的城鎮風景之中，有時候，木結構的格局可能是外部的甚至只是一個門面，但是不管它們是屬於整個結構中不可缺少的組成部分還是僅僅具備裝飾的用途，其吸引人的模式一直都是素描和著色作品的有趣題材。

而水性色鉛筆則是描繪這一類題材的理想工具，因為它們既可以或濕或乾地單獨使用，也可以與另一種材料結合起來；水性色鉛筆能夠使得底稿和復繪很好地發揮合力，而不需要使用第二種工具，如石墨鉛筆。

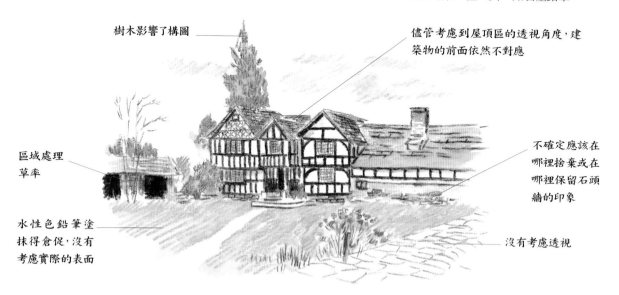

樹木影響了構圖

儘管考慮到屋頂區的透視角度，建築物的前面依然不對應

區域處理草率

不確定應該在哪裡捨棄或在哪裡保留石頭牆的印象

水性色鉛筆塗抹得倉促，沒有考慮實際的表面

沒有考慮透視

使用混合媒材繪製的習作

使用混合顏料繪製單色習作能夠把你的注意力放到繪圖上，促使你仔細觀察，並且有助於你在圖中正確地置入暗色的木材，這裡選擇的混合顏料是象牙墨色水性色鉛筆和墨水。

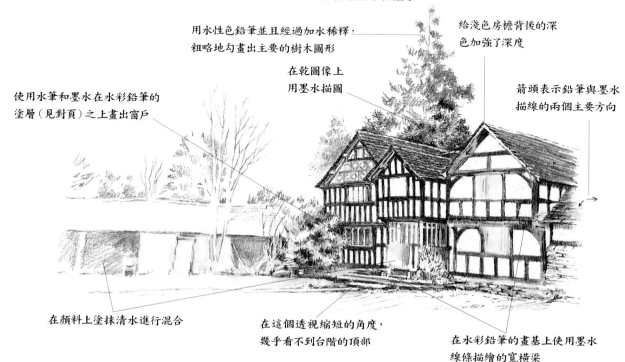

用水性色鉛筆並且經過加水稀釋，粗略地勾畫出主要的樹木圖形

給淺色房檐背後的深色加強了深度

在乾圖像上用墨水描圖

箭頭表示鉛筆與墨水描線的兩個主要方向

使用水筆和墨水在水彩鉛筆的塗層（見對頁）之上畫出窗戶

在顏料上塗抹清水進行混合

在這個透視縮短的角度，幾乎看不到台階的頂部

在水彩鉛筆的畫基上使用墨水線條描繪的寬橫梁

解決對策

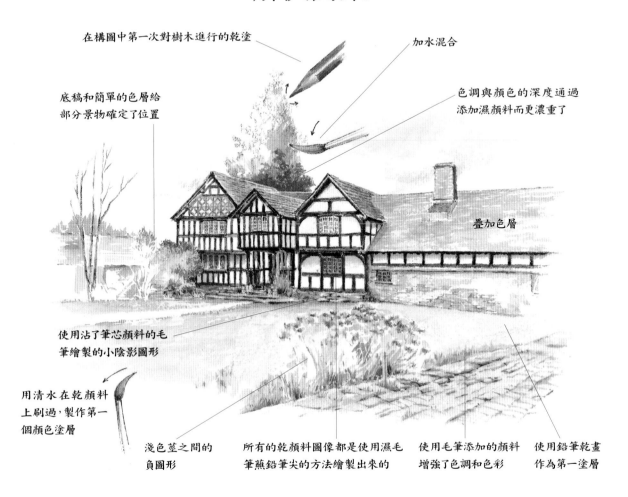

在構圖中第一次對樹木進行的乾塗

加水混合

底稿和簡單的色層給部分景物確定了位置

色調與顏色的深度通過添加濕顏料而更濃重了

疊加色層

使用沾了筆芯顏料的毛筆繪製的小陰影圖形

用清水在乾顏料上刷過，製作第一個顏色塗層

淺色莖之間的負圖形

所有的乾顏料圖像都是使用濕毛筆蘸鉛筆尖的方法繪製出來的

使用毛筆添加的顏料增強了色調和色彩

使用鉛筆乾畫作為第一塗層

繪製窗戶

用乾顏料塗出色塊，覆蓋窗戶圖形

在乾顏料區域塗抹適量清水

使用 0.1mm 的細針管筆勾畫暗色窗格，用沾濕的鉛筆表現玻璃格條

濕加乾的方法

用毛筆塗抹鉛筆尖

用濕毛筆沾鉛筆尖提取顏料

從顏料芯彈下顏色

向下彈（在調色板或者一塊練習紙上），將滴下的稀釋顏料積聚備用

弄濕紙上的乾顏料

直接在紙上乾畫圖像

用毛筆上的清水稀釋顏料

規模與動態感：典型問題

從遠處觀察城市建築物的時候，如果其中沒有人和往來車輛的活動，整個畫面只能是一個索然無味的靜止景觀。如果你想創造出一種活動的感覺，選擇一個與波動的水面或忙碌的天空相關的角度就能做到。當描繪摩天大樓的規模時，從一定距離的遠處和這個復合體的內部同時考慮如何將這種活動體現出來是非常有幫助的，如果將觀察點設置在與水相關的位置，你也能夠創造出動態感。

沒有考慮建築物之間的負圖形

透視有問題

劃分地面與水的線應該是水平的

結構畫得不正確

結構之間的關係不能令人信服

水彩習作

吸引觀眾的視線進入你的構圖是非常重要的，下面的這幅草圖將告訴你如何使用角度分明的圖形，諸如道路、圍牆等來做到這一點。圖中表現的是右上方例圖中的同一組建築群，觀察的角度稍有變化，我在這裡要介紹的是引導視線進入構圖的強透視角。

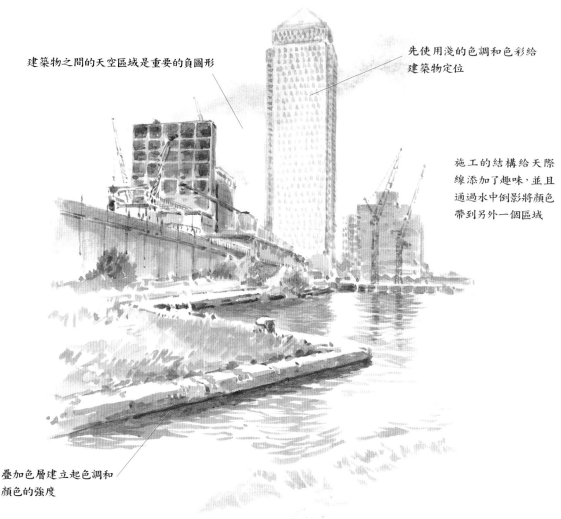

建築物之間的天空區域是重要的負圖形

先使用淺的色調和色彩給建築物定位

施工的結構給天際線添加了趣味，並且通過水中倒影將顏色帶到另外一個區域

疊加色層建立起色調和顏色的強度

解決對策

我們不僅能夠在水中看到活動的狀態，在天空的雲體中也可以看到。無論水還是雲或者兩者一起，都會透過在畫面中創造出動感而使高聳、牢固的摩天塔樓的結構變得形象柔和。

瞭解你的繪畫主體

在任何可能的地方，讓你自己從不同的方面去熟悉建築物，包括遠離和靠近它。站在這個自然的復合體中間，將視線從結構的底部向上移動直到天空，用鉛筆繪製小的習作，詳細勾畫出經過玻璃包裝的建築物格局，這樣做能夠幫助你學會如何從擺在你面前的複雜圖形集合體中做出選擇並簡化繪圖，而你選擇要剔除的部分和選擇要添加的內容是同樣重要的。

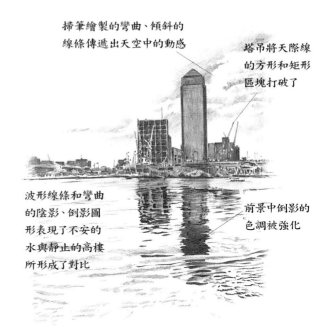

掃筆繪製的彎曲、傾斜的線條傳遞出天空中的動感

塔吊將天際線的方形和矩形區塊打破了

波形線條和彎曲的陰影、倒影圖形表現了不安的水與靜止的高樓所形成了對比

前景中倒影的色調被強化

使用鉛筆在圖形的邊緣向外繪製色調，強化暗色天空下面的亮色形狀

將深色調與光混合，顯示出照射在主體建築物身上的光線

簡單、抽象的圖形展示出極端的透視角度

窗戶的色塊映入旁邊的建築物

周圍建築物的映像

結構的曲線提供了與主建築物垂直和成角度的水平景物之間的對比圖形

忙碌區域之間的平衡

為了理解建築物的規模，站在其結構的底部隨意地勾畫出草圖，這樣你就能夠引入其他相關的結構和人物的活動，活動與規模在你的繪畫表現中應當扮演著重要的角色。

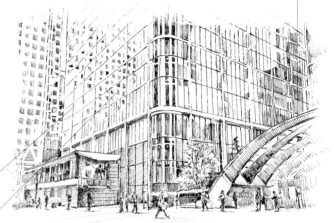

最初繪製出來的主建築物玻璃格條

格條之間的映像（來自側面另外的建築物）顯示了不同的透視角度

在塔樓底部的忙碌區域加入其他結構、樹木、障礙物和行人

城鎮風景：典型問題

創造一個城鎮或都市街景印象的有效方法是從位於行人、車輛和建築物上方的窗口進行觀察，然後描繪出視野中的景觀，因為有那麼多的活動需要表現，所以最好先給場景拍下一張照片，用它作為參照，從中找出簡單的圖形，這個簡單的圖形就是你的出發點了。

如果你想繪製一幅純粹的水彩畫，你仍然可以先在水彩畫紙上輕輕地起稿，使用痕跡很淡的鉛筆線作為引導，等到第一層淺色水彩塗層乾了之後，再盡可能將鉛筆痕跡清除乾淨，不過在這之前，最明智的做法是先把你要表現的對象瞭解清楚，借助於垂直與水平輔助線，繪製出建築物的位置和其他都市特徵草圖。

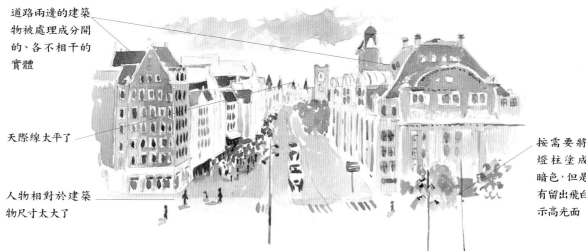

道路兩邊的建築物被處理成分開的、各不相干的實體

天際線太平了

人物相對於建築物尺寸太大了

按需要將路燈柱塗成了暗色，但是沒有留出飛白表示高光面

鋼筆和墨水速寫

用照片作嚮導，讓自己去熟悉圖畫中各個組成部分相互並置的關係，然後隨意加入一些人物，最後填補陰影作為收尾。

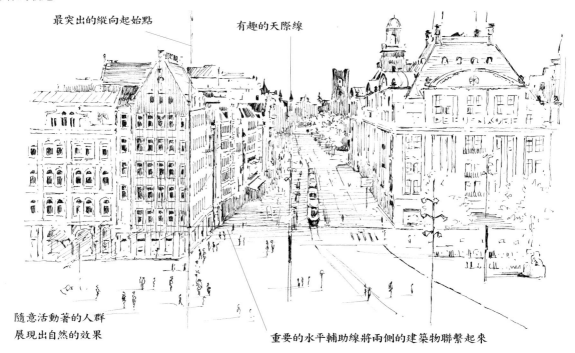

最突出的縱向起始點

有趣的天際線

隨意活動著的人群展現出自然的效果

重要的水平輔助線將兩側的建築物聯繫起來

解決對策

為了簡化構圖的過程，先尋找圖形——色調塊和顏色塊。在本頁這個例圖中，我在最初的簡單圖形上面和它們之間進行了有方向的著色，從而創造出一個整體印象。你可以看出在建立構圖的過程中所涉及的每個階段，其中包括建立龐大而繁忙的區域，這個區域由高大而靜止的建築物組成，並且還要製作出較小的活動物體。

因為你所繪製的作品是由一層層顏色疊加而成的，是在乾畫層上塗置濕顏色，所以開始確定的底稿一定要

是你喜歡的，否則的話，你接下來繪製的色調和顏色圖形所顯示出來的效果可能直到圖畫的完成都不會令人信服，記住要讓所有塗層徹底變乾才可以清除掉鉛筆痕跡。

練習使用比你認為的需要量更多的水量與顏料混合，這樣做能夠幫助你在需要保留的白色或淺色區域周圍上色時不會造成水印。當你仔細檢查一個區域的描繪結果時，你可以透過快速吸拭將錯誤糾正，再等畫紙變乾後進行重新塗色。

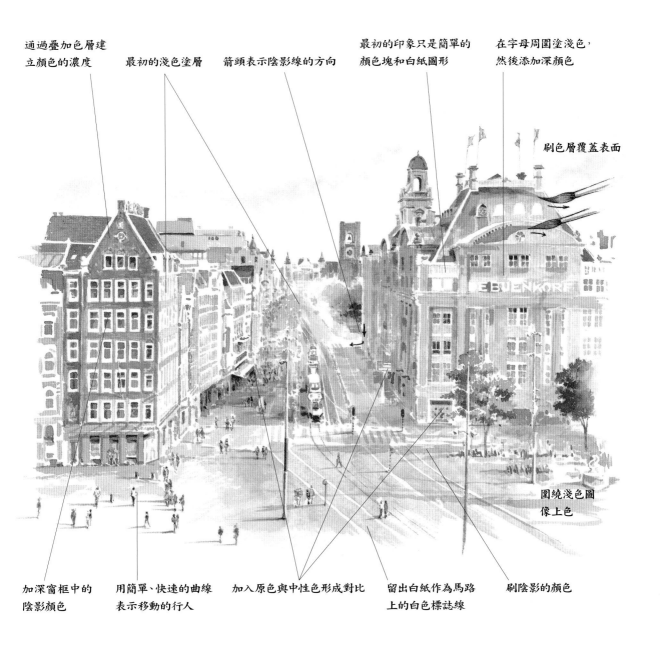

通過疊加色層建立顏色的濃度

最初的淺色塗層

箭頭表示陰影線的方向

最初的印象只是簡單的顏色塊和白紙圖形

在字母周圍塗淺色，然後添加深顏色

刷色層覆蓋表面

圍繞淺色圖像上色

加深窗框中的陰影顏色

用簡單、快速的曲線表示移動的行人

加入原色與中性色形成對比

留出白紙作為馬路上的白色標誌線

刷陰影的顏色

示範：舊式建築

在很多都市風景中的某個角落總會靜佇著一些特色建築，兩側排列著樹木的街道中間是鋪有鵝卵石或青石板的寬闊路面和伸展開去的草地，這樣一種安寧的景象給我們透露出一瞥神秘的過往，這類建築物的前臉裝飾各式各樣，有的用掛瓦和護牆板做裝飾，有的是素色的抹灰牆，還有的在木料之間抹灰或繪有濃重的水粉色彩，這些景物的不同質感都給藝術家們提供了誘人的描繪素材。到了秋天，樹葉在落地之前變成了亮銅色和黃色，為潮濕的小徑添加了顏色的精華，在這樣的情景之中，使用墨水和水彩塗層結合的方法來突出色調和顏色的明亮清晰是理想的選擇。

將墨水和水彩塗層進行混合有很多種操作方法，我在這裡介紹三種：在墨水圖案上鋪置色層；在色層上進行繪圖；以及按照計劃好的進程，從一開始就將兩種方法結合使用，使用頭兩個方法時，墨水圖案要和最初的色層都要求達到最簡程度，勾勒出區塊，建立起構圖，然後交替添加水筆圖案和顏色塗層，強化色調和顏色。本頁介紹的就是這個過程，第三種方法在對頁上最後的示範中有所描述。

在墨水上塗色層

我在規格為 180 克的 Saunders Waterford 粗紋畫紙上，使用 0.1mm 的針管筆繪製了右面的小幅習作，當用畫筆輕輕擦過表面時，產生了一種質地柔和的效果，

在其之上可以鋪置流動的顏色塗層，我在畫紙上使用這個技法時，總是保持很輕的用筆力度，透過在同一區域反覆塗色來加深暗色塊的濃度，而不是靠加重筆力。

當圖像越來越遠時，減輕用筆力度，讓針管筆與紙面之間以最少的接觸來獲得模糊的效果

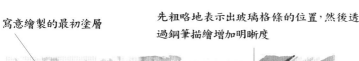

用筆縱向塗抹以強化陰影區域的效果

縱向塗墨水來表現有紋理的表面

寫意繪製的最初塗層

先粗略地表示出玻璃格條的位置，然後透過鋼筆描繪增加明晰度

在塗層上使用墨水

在左面的習作中，先在紙上使用鉛筆輕輕畫出圖像，然後在圖像上隨意地繪製顏色塗層，在顏色塗層乾了之後，盡量將鉛筆的痕跡清除乾淨，再使用細針管筆描繪細節和紋理，最後加重深色調的對比度。

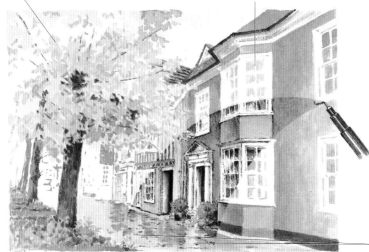

不同區域的單片樹葉的亮黃色將整個畫面協調起來

鉛筆草圖（右）

這幅畫的構圖是用鉛筆草擬出來的，圖中借助了輔助線，在不同的建築物之間建立起了正確的關係。

墨水與水彩塗層的結合（下圖）

我在下圖選擇了另外一個角度來表現同一排建築物，為的是更近距離地看到木料上的紋理，粗紋畫紙的表面與水筆共同作用，馬上就創造出了紋理。因為在這個區域有一棵不同種類的樹木，沒有樹葉，我便把它略去了，我在墨水與水彩繪製的圖像邊緣進行了模糊處理，而不是用一個邊界清楚的版式將構圖限制起來。

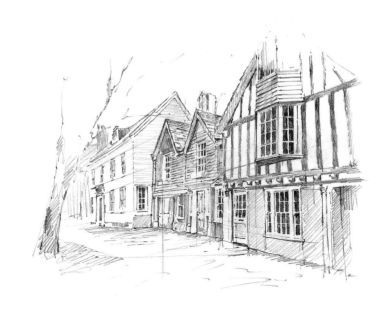

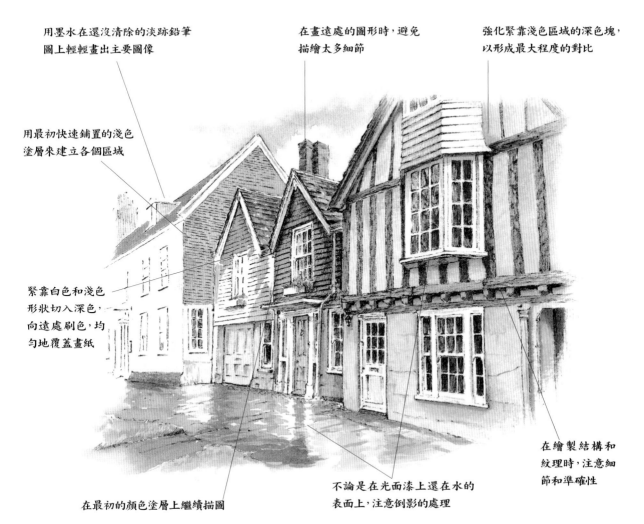

用墨水在還沒清除的淡跡鉛筆圖上輕輕畫出主要圖像

在畫遠處的圖形時，避免描繪太多細節

強化緊靠淺色區域的深色塊，以形成最大程度的對比

用最初快速鋪置的淺色塗層來建立各個區域

緊靠白色和淺色形狀切入深色，向遠處刷色，均勻地覆蓋畫紙

在繪製結構和紋理時，注意細節和準確性

在最初的顏色塗層上繼續描圖

不論是在光面漆上還在水的表面上，注意倒影的處理

樹木與林地

繪圖練習

我們描畫出來的線形可以是流暢的，也可以是不規則的，不同的描線方法給描出的線形添加了趣味。在用鉛筆描線的時候，練習在手指之間扭動鉛筆，開始時用實在的力向下按筆，然後減輕施筆壓力，直到最後將筆從紙上提起，使用這種方式划出的線形適用於散漫的繪圖風格，畫出的圖像比較自然，在練習描繪這些線條的時候嘗試變換角度。

色塊
5B 鉛筆

向上使用的不均勻筆力　　　提筆

向上均勻用力

創造角度

保持鉛筆在紙上的壓力，划線時扭動鉛筆

磨尖鉛筆划出極細的線

向上推筆畫出的單一筆觸

基本叉型

中心區是由十字組成的團，用來掩飾最初的圖像

用堅實筆力向上推出的線形構成了片

在紙上用堅實筆力畫出的叉型團

邊緣是用變化的筆力向上畫線繪成的其他色調圖案

選擇圖形

對於任何主題，正、負圖形都是在繪畫時需要考慮的重要課題。它們彼此之間的關係可以幫助你創造出有趣的構圖。一些圖像比較接近幾何圖形，具有清晰的邊緣，而另外一些則是不均勻的、輪廓不清晰並且是破損的，如果把這些圖像放在一起會產生趣味和對比的效果。

用藝術家的眼光觀察你的周圍，分辨出正、負圖形，然後練習描繪它們，並給它們著色。

留出白紙區域

與畫紙的顏色混合

將小圖形與大圖形比較

創造不均勻的色塊

與較小的色塊相聯繫

濃重的暗色調

將前兩個練習結合起來繪製暗色側影

亮色的間圖形

用軟鉛筆繪圖

　　在這些習作中練習的線形儘管看起來是變化多樣的，但實際上都是向下描畫的，繪製每種線形的時候，如果持續進行上、下方向的運筆，描出色調，會創造出有趣的團塊。

有方向地生長

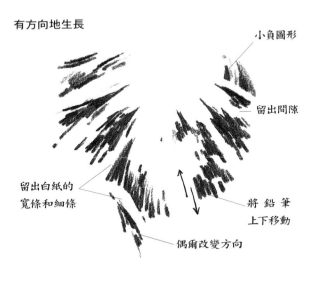

小負圖形

留出間隙

留出白紙的
寬條和細條

將　鉛　筆
上下移動

偶爾改變方向

可識別的圖像

將很多不同的線形一個接著一個地連續描繪，創造出一個可識別的圖像。

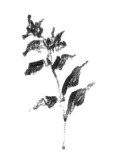

第一筆：
向上的粗輪廓線

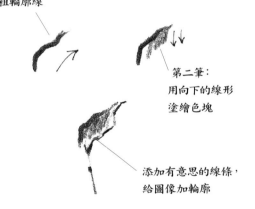

第二筆：
用向下的線形
塗繪色塊

添加有意思的線條，
給圖像加輪廓

紋理面

　　使用變化的筆力縱向描線會使你的鉛筆尖變粗，因為你需要持續的動作繪製出線條來形成一個紋理的團塊（下方右圖）。

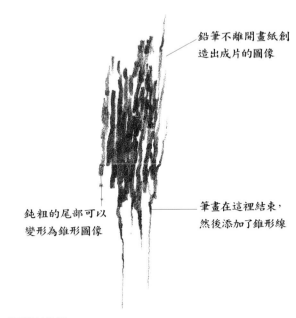

鉛筆不離開畫紙創
造出成片的圖像

筆畫在這裡結束，
然後添加了錐形線

鈍粗的尾部可以
變形為錐形圖像

可識別的塊

當描繪一個團塊區域時，你可以從一個圖形向另外一個圖形移動，而不讓鉛筆離開畫紙，同時，逐漸減小用筆力度，直到繪出的漫遊細線剛好能夠辨認出來，然後重新施加筆力製作色調圖形。

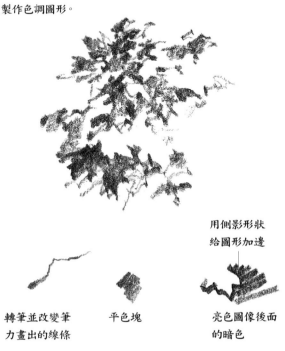

用側影形狀
給圖形加邊

轉筆並改變筆
力畫出的線條

平色塊

亮色圖像後面
的暗色

彩色鉛筆練習

前邊內容裡介紹的鉛筆練習對於彩色鉛筆也是有效的。在進行描線和塗繪團塊的時候柔和地增加用筆力度，就可以加深顏色和色調的色度。

一幅作品只有透過描繪出對比的區域才能獲得最大的收效，在這部分內容中，我將介紹創作對比所需要的知識和實踐練習，練習中要用到白紙及與濃重的暗色形成反差的淺色及亮色。

切入

橄欖綠色

連續繪製上下移動的線條，
形成不同尺寸的扇形

加入雪松綠色

在白紙區域背後切入暗綠色

陰影表現的凹陷處

白色中的深色團塊

雪松綠色

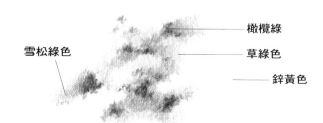

橄欖綠
草綠色
鋅黃色

不同顏色的疊加

陰影線

鐵棕色

用變化的筆力繪製出線條，鋪成有紋理的區域

用力下筆
加深暗色的濃度

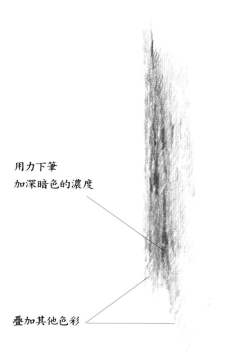

疊加其他色彩

水彩練習

這裡的練習中所示範的畫線動作與使用鉛筆時的行筆方式是類似的，但是，在使用中等尺寸的毛筆進行操作時，我用的是 9 號筆，繪製出來的圖形在水彩畫紙表面上的反應是不一樣的。

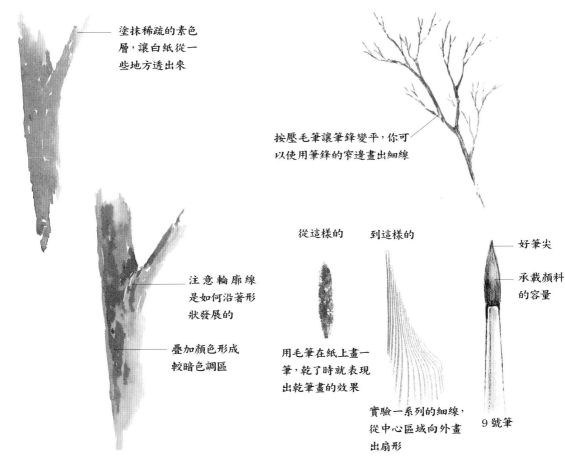

塗抹稀疏的素色層，讓白紙從一些地方透出來

按壓毛筆讓筆鋒變平，你可以使用筆鋒的窄邊畫出細線

注意輪廓線是如何沿著形狀發展的

疊加顏色形成較暗色調區

從這樣的　　到這樣的

好筆尖

承載顏料的容量

用毛筆在紙上畫一筆，乾了時就表現出乾筆畫的效果

實驗一系列的細線，從中心區域向外畫出扇形

9 號筆

樹葉叢

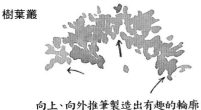

向上、向外推筆製造出有趣的輪廓

加清水向下拖顏料完成圖形

在濕表面加入深色顏料混合，與白色負圖形形成清晰的界限

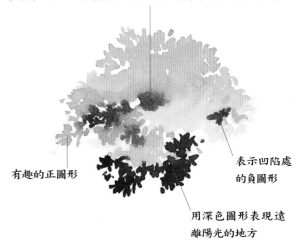

有趣的正圖形

表示凹陷處的負圖形

用深色圖形表現遠離陽光的地方

單棵樹木：典型問題

　　如果想以樹木作為繪畫的題材，可供選擇的種類有很多。不論是在園林或公園中看到的，還是附著在陡峭山坡上的，或者是分布在空曠鄉野上的，在給它們畫像的時候都會遇到一些問題。除了基本的結構以外，你還需要瞭解葉叢的形狀和它們生長的方向，這樣才能正確地將它們表現出來。你可以選擇一種寫意、自由的表現風格，亦或者比較嚴謹和更加接近植物本身的描繪手法，但無論是哪一種，挑出一些單棵樹木進行仔細觀察是一個好的起點。

未經設計的留白

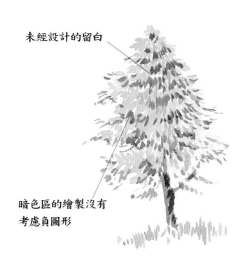

暗色區的繪製沒有考慮負圖形

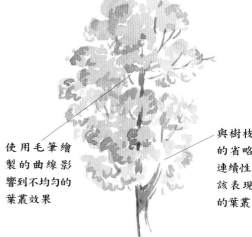

使用毛筆繪製的曲線影響到不均勻的葉叢效果

與樹枝連接處的省略破壞了連續性，本來應該表現出前面的葉叢

園中小樹

　　在燦爛的秋天中，園林中一株苗條的小樹給你提供了揮灑除綠色以外的其他顏色的機會，還有各種圖形（不論是正圖形還是負圖形）可以任你抽象或簡化地處理。

很多色彩和色調類似的樹葉混合在一起形成了較大的正圖形

一些顏色塊表示單獨的葉子形狀

淺色葉叢之間的暗色負圖形包含了陰影中的樹葉

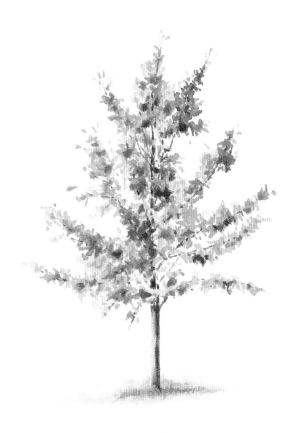

解決對策

與闊葉品種的樹木相比，我們觀察到針葉樹上淺色葉叢中的負圖形是拉長的。

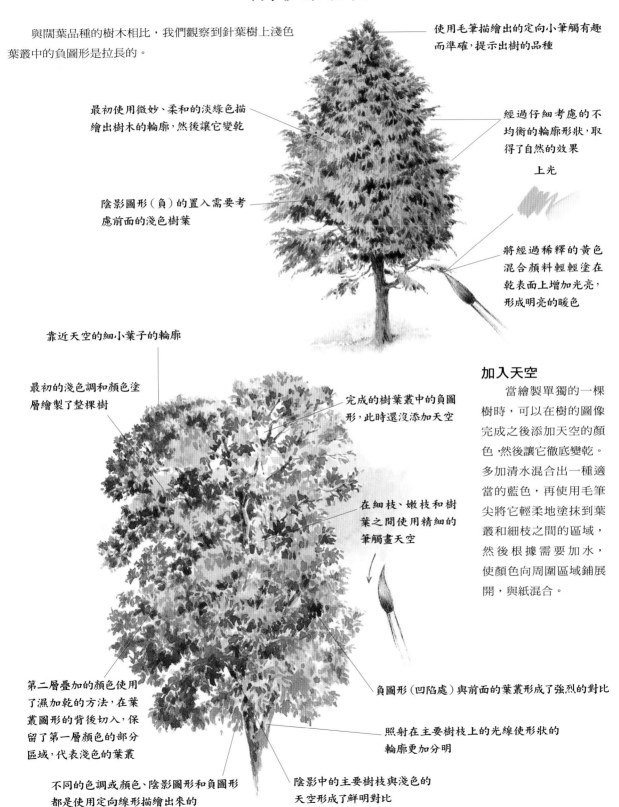

使用毛筆描繪出的定向小筆觸有趣而準確，提示出樹的品種

最初使用微妙、柔和的淡綠色描繪出樹木的輪廓，然後讓它變乾

經過仔細考慮的不均衡的輪廓形狀，取得了自然的效果

上光

陰影圖形（負）的置入需要考慮前面的淺色樹葉

將經過稀釋的黃色混合顏料輕輕塗在乾表面上增加光亮，形成明亮的暖色

靠近天空的細小葉子的輪廓

最初的淺色調和顏色塗層繪製了整棵樹

完成的樹葉叢中的負圖形，此時還沒添加天空

在細枝、嫩枝和樹葉之間使用精細的筆觸畫天空

加入天空

當繪製單獨的一棵樹時，可以在樹的圖像完成之後添加天空的顏色，然後讓它徹底變乾。多加清水混合出一種適當的藍色，再使用毛筆尖將它輕柔地塗抹到葉叢和細枝之間的區域，然後根據需要加水，使顏色向周圍區域鋪展開，與紙混合。

第二層疊加的顏色使用了濕加乾的方法，在葉叢圖形的背後切入，保留了第一層顏色的部分區域，代表淺色的葉叢

負圖形（凹陷處）與前面的葉叢形成了強烈的對比

照射在主要樹枝上的光線使形狀的輪廓更加分明

不同的色調或顏色、陰影圖形和負圖形都是使用定向線形描繪出來的

陰影中的主要樹枝與淺色的天空形成了鮮明對比

113

景物關係：典型問題

在一個林地的環境之中，如果單純只有樹木和樹葉的色塊，畫面看上去可能會令人困惑，這時候如果現場出現另外一個結構，情況處理起來就會比較容易了。在這裡的例圖中，一座荒落的農舍給我們提供了一個完美的解決方案。歲月流逝，大自然在人造的形體上留下了蠶食的印跡，這種關係為藝術家們提供了豐富的紋理素材，而這些素材需要使用千變萬化的定向線形，才能將其不同的組成部分令人信服地表現出來。

不清楚如何處理瓦片　　輪廓線畫得像電線

暗色的樹木看起來不像在屋頂的後面

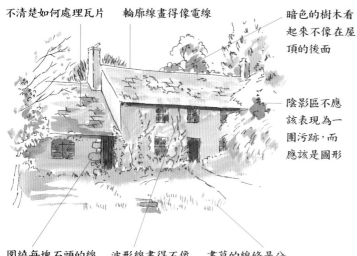

陰影區不應該表現為一團污跡，而應該是圖形

圍繞每塊石頭的線是連續的，應使用虛線表現它們與牆面的立體關係

波形線畫得不像牆上的藤蔓

畫草的線條是分離的，沒有形成草叢的結構

鉛筆練習
用明暗色調分出圖像的前後關係

輕輕地畫上鉛筆結構線

在線條的兩側加暗

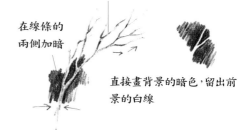

直接畫背景的暗色，留出前景的白線

葉叢

繪製一系列向上的短筆觸

成片的線形，向上、向外、向側面推筆，然後下拉描繪前方的淺色圖像

水筆和墨水的練習

讓水筆在畫紙上輕輕移動，形成紋理

有方向地推筆，創造出葉叢的圖像

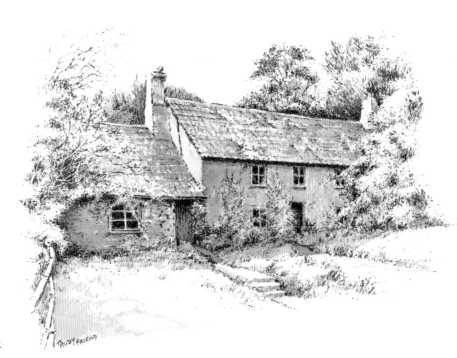

解決對策

在這幅習作中，前景經過了簡化處理，目的是要利用那塊強烈對比的陰影，它就落在前景草坪寬敞的開闊地上，這片開闊地在忙碌的背景之中為觀眾的視線提供了一處放鬆的區域。

圖中的建築物被林蔭掩映，但是一道強光也給我們提供了關注的焦點。

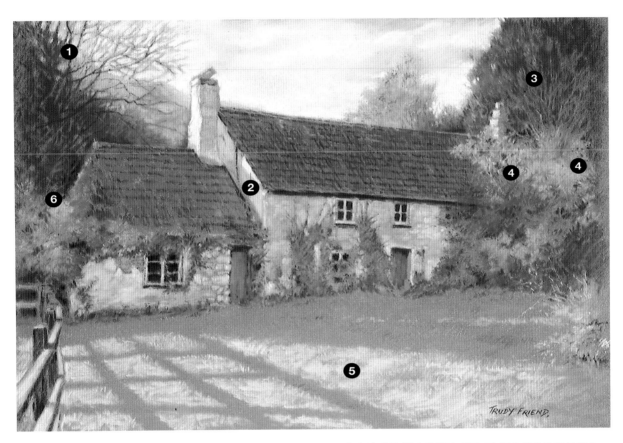

1. 一些樹木的葉子已經脫落了，背靠淡色天空的暗色樹枝與其他區域形成了對比
2. 尋找陰影圖形給畫面添加趣味，在陰影圖形之間確定高光區域
3. 與圍繞林地的濃重暗色形成的強烈對比
4. 定向線條繪製的葉叢塊利用了色調和顏色的微妙變化
5. 前景的處理比較疏鬆，讓一些背景顏色（底色）能夠透露出來
6. 秋天給綠色染上了自己的顏色

粉彩畫練習

樹的結構

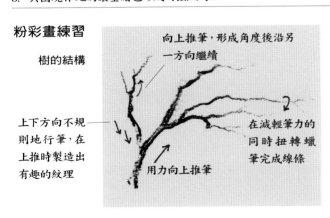

向上推筆，形成角度後沿另一方向繼續

上下方向不規則地行筆，在上推時製造出有趣的紋理

用力向上推筆

在減輕筆力的同時扭轉蠟筆完成線條

成片的葉叢

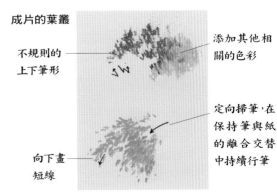

不規則的上下筆形

添加其他相關的色彩

向下畫短線

定向掃筆，在保持筆與紙的離合交替中持續行筆

夏天和冬天的樹木：典型問題

在畫樹的時候，只要對細枝的生長方向、嫩枝的生長位置、葉叢的結構仔細的觀察和思考，之後再著手描繪，這樣所取得的效果應該是最自然的，當樹木處於枝葉繁茂期的時候，你需要特別注意主幹的位置、細枝和

嫩枝的結構。到了冬季，樹木的枝幹完全暴露出來，我們就有了機會進行練習實踐並從中受益了；與此同時，我們也明白了樹木的結構是如何發揮功能的。

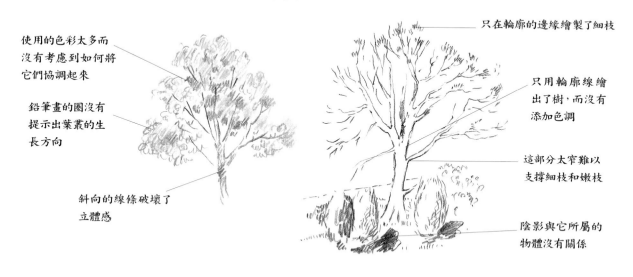

使用的色彩太多而沒有考慮到如何將它們協調起來

鉛筆畫的圈沒有提示出葉叢的生長方向

斜向的線條破壞了立體感

只在輪廓的邊緣繪製了細枝

只用輪廓線繪出了樹，而沒有添加色調

這部分太窄難以支撐細枝和嫩枝

陰影與它所屬的物體沒有關係

夏天的樹

使用彩色鉛筆讓我們有機會建立起顏料塗層，這些塗層可以結合起來表現一系列不同的色調和顏色，當然也要借助於下筆時的力度變化。這幅習作就示範了這個過程，我在其中只用了三種綠色和深褐色。

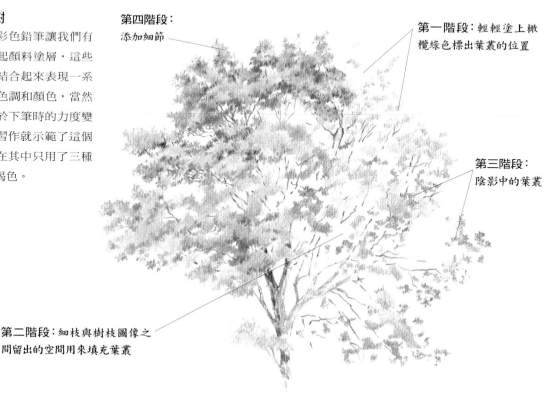

第四階段：添加細節

第一階段：輕輕塗上橄欖綠色標出葉叢的位置

第三階段：陰影中的葉叢

第二階段：細枝與樹枝圖像之間留出的空間用來填充葉叢

解決對策

冬天的樹

在纏繞的樹枝上描繪密布的細枝，這想法可能會令人心生膽怯，而做這件事所需要的只是邏輯和耐心，邏輯就是讓所畫的東西令人相信，在最靠近分叉的地方畫最粗的嫩枝，在靠樹幹最近的地方畫最粗的細枝，至於耐心，就是不在乎為此花掉多少時間。

不要擔心像這樣的練習可能會用很長時間，如果你在中途感覺累了，就先暫時停下來，過後再繼續。

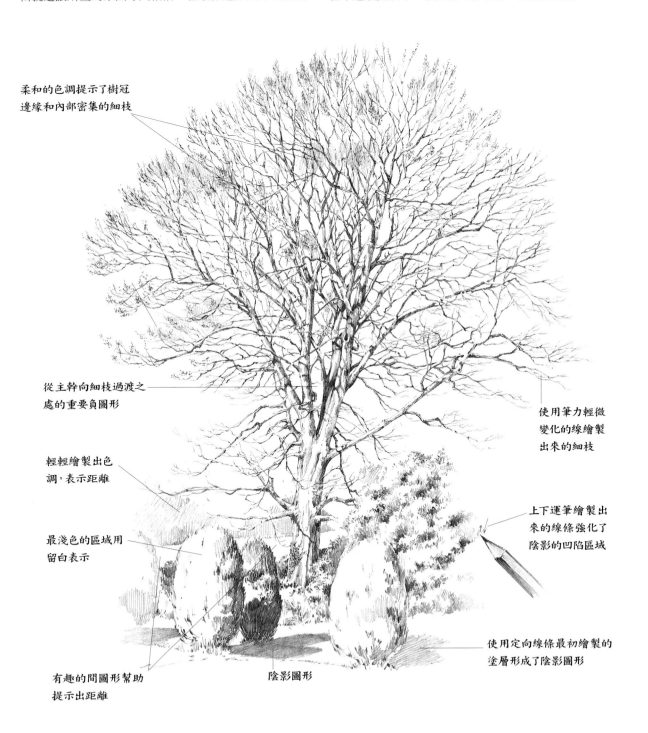

柔和的色調提示了樹冠邊緣和內部密集的細枝

從主幹向細枝過渡之處的重要負圖形

輕輕繪製出色調，表示距離

最淺色的區域用留白表示

有趣的間圖形幫助提示出距離

陰影圖形

使用筆力輕微變化的線繪製出來的細枝

上下運筆繪製出來的線條強化了陰影的凹陷區域

使用定向線條最初繪製的塗層形成了陰影圖形

示範：針葉樹林地

　　高大的針葉樹有著強壯的縱向樹幹和橫向葉叢，它的畫面中布滿了千變萬化的負圖形，在細枝交錯的迷宮之中，羽形復葉形成了斑斕的狀態，與濃密的陰影區域交相輝映，展示出一種令人無法抗拒的糾結格局。

　　在這樣的格局中，負圖形可以引導我們在林立的威武的樹木之間建立正確的關係，為了全神貫注於對負圖形的研究，我選擇了特寫的近距離視圖來描繪主題，而不是遠距離的場景。

示意圖

　　我用這幅草圖專門講解負圖形來幫助大家理解縱向和橫向形狀之間的關係，在陰影的凹陷處和細枝的佈局中，你們還可以發現更多的負圖形，圖中一些重要的負圖形我用紅線圈了出來。

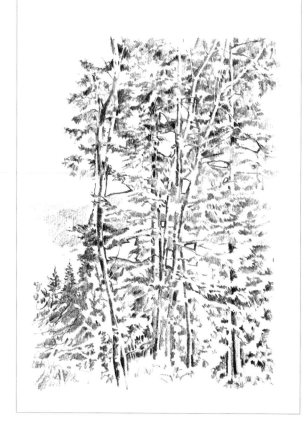

細枝和背景

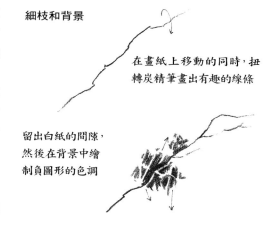

在畫紙上移動的同時，扭轉炭精筆畫出有趣的線條

留出白紙的間隙，然後在背景中繪制負圖形的色調

針葉樹葉叢

沿著枝葉生長的方向，拖出不規則的線形

向上推出短筆，在淺色區域切入

畫線時向下拖筆

樹幹

畫出粗壯、不均衡的線條，表示樹幹的陰面

上下運筆輕輕畫線，表示遠處的背景

亮色後面的暗色將前景中的樹幹向前推出來

在這裡留出淺色的邊，避免後面樹幹的暗色與前景樹幹的陰面混淆

一些被陽光完全照射到的綠葉區
保留了白色的圖形（畫紙）

一些被陽光完全照射到的
樹枝表現為白色剪影

保留淺色的負圖形，
顯示看得見的天空

虛掉的線條表示樹幹
的亮面，與遠處天空
的色調相近

轉動炭精筆
畫出細枝

遠山以外的雲的陰影
是用淺色的垂直筆觸畫
出來的

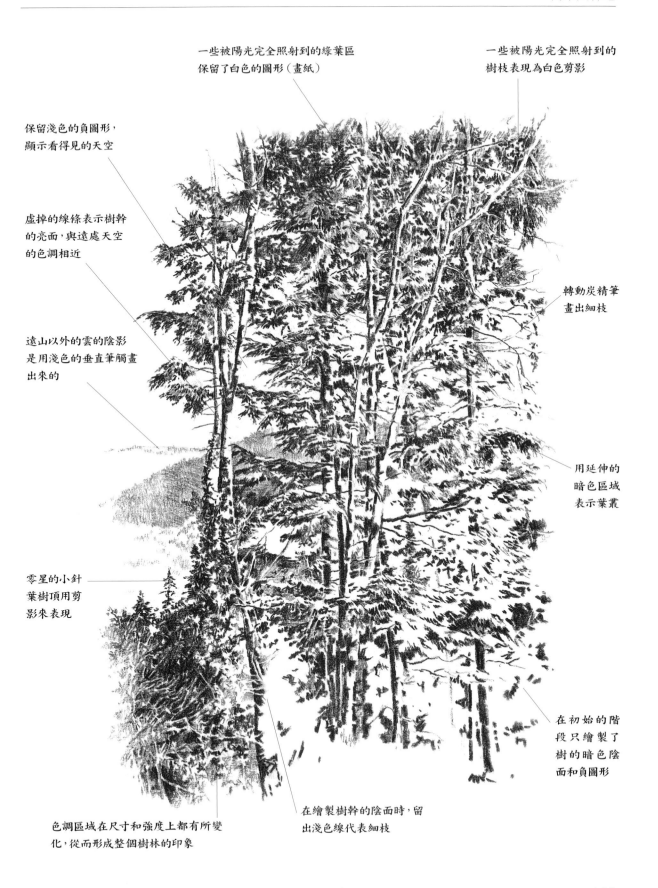

用延伸的
暗色區域
表示葉叢

零星的小針
葉樹頂用剪
影來表現

在初始的階
段只繪製了
樹的暗色陰
面和負圖形

色調區域在尺寸和強度上都有所變
化，從而形成整個樹林的印象

在繪製樹幹的陰面時，留
出淺色線代表細枝

密西西比河船

在這幅畫中我使用的是規格為 320 克的 Saunders Waterford 粗紋畫紙，繪圖時，我用削尖的水性
色鉛筆配以堅實的下筆力度，製造出了畫面某些區域的浮雕印象。在粗糙的表面上，鉛筆的紋理
經過反復的乾描效果更加突出，初始的底稿是用棕赭色繪製而成的。

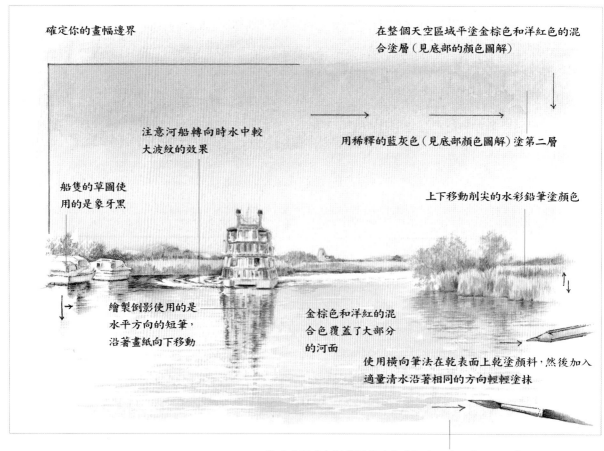

確定你的畫幅邊界

在整個天空區域平塗金棕色和洋紅色的混
合塗層（見底部的顏色圖解）

注意河船轉向時水中較
大波紋的效果

用稀釋的藍灰色（見底部顏色圖解）塗第二層

船隻的草圖使
用的是象牙黑

上下移動削尖的水彩鉛筆塗顏色

繪製倒影使用的是
水平方向的短筆，
沿著畫紙向下移動

金棕色和洋紅的混
合色覆蓋了大部分
的河面

使用橫向筆法在乾表面上乾塗顏料，然後加入
適量清水沿著相同的方向輕輕塗抹

使用邊對邊和提筆壓筆的方法描出的線形展現了光線觸及水面的效果

最初的底稿使
用的棕赭色

使用橄欖綠和生赭色
繪製河與岸

用象牙黑塗深
色陰影和倒影

用赤土色和鐵棕色畫船

用藍灰塗陰影
區域，用磨筆
芯的顏料末加
大量水稀釋後
繪製第二層天
空和河水的表
面塗層

將金棕色和洋紅混合，用
磨筆芯的顏料末加大量
水在調色板中稀釋後繪
製第一層天空和河水的
表面塗層